褚体

集字

创作指南

雁塔圣教序

卢中南 主编

CNS
PUBLISHING & MEDIA
湖南美术出版社
全国百佳图书出版单位

图书在版编目（CIP）数据

褚体集字创作指南. 雁塔圣教序 / 卢中南主编.
—长沙：湖南美术出版社，2016.12
（集字创作指南）
ISBN 978-7-5356-7953-6

Ⅰ.①褚… Ⅱ.①卢… Ⅲ.①楷书–碑帖–中国–唐代
Ⅳ.①J292.21

中国版本图书馆 CIP 数据核字(2016)第 326552 号

Chu Ti Jizi Chuangzuo Zhinan　　Yanta Shengjiao Xu
褚体集字创作指南　雁塔圣教序

出 版 人：黄　啸
主　　编：卢中南
编　　委：陈　麟　倪丽华　汪　仕
　　　　　秦　丹　齐　飞　王晓桥
责任编辑：彭　英
责任校对：侯　婧
装帧设计：张楚维
出版发行：湖南美术出版社
　　　　　（长沙市东二环一段 622 号）
经　　销：全国新华书店
印　　刷：成都祥华印务有限责任公司
　　　　　（成都市郫都区现代工业港南片区华港路 19 号）
开　　本：787×1092　　1/12
印　　张：7
版　　次：2016 年 12 月第 1 版
印　　次：2019 年 8 月第 3 次印刷
书　　号：ISBN 978-7-5356-7953-6
定　　价：20.00 元

　　"朝临石门铭,暮写二十品。辛苦集为联,夜夜泪湿枕。"近代书法大家于右任先生的这首诗既指出了"集字"在书法学习中所起到的从"临摹"到"创作"的重要过渡作用,又道出了前人为"集字难"所苦的辛酸经历。虽然集字不易,但时至今日它仍是公认的最有效的书法学习方法。因此,我们为广大书法学习者、书法培训班学员以及书法水平等级考试或书法展赛的参与者编写了这套实用性极强的"集字创作指南"丛书。

　　本丛书选取了书法学习中最常见的八种经典碑帖,各成一册,借助先进的数位图像技术,由专家对选字笔画进行精心润饰后组成一幅幅完整的书法作品。对于作品中有而所选碑帖中没有的字,以同一书家其他碑帖中风格相近的字代替;如未找到风格相近的字,则用所选碑帖中出现的笔画偏旁拼合成字,并力求与原帖风格保持统一。内容上,每册集字创作指南均涵盖二字、四字、十字、十四字、二十字、二十八字和四十字作品,其幅式涉及横披、斗方、中堂、条幅、对联、扇面等基本形式,以期在最大程度上满足读者们多样化、差异化的书法创作需求。

　　希望本丛书能够对您的书法学习有所助益!

编　者

2016 年 12 月

目录

书法作品的常见幅式

横披

　　横披又叫"横幅"，一般指宽度是长度的两倍或两倍以上的横式作品。字数不多时，从右到左写成一行，字距略小于左右两边的空白。字数较多时竖写成行，各行从右写到左。常用于书房或厅堂侧的布置。

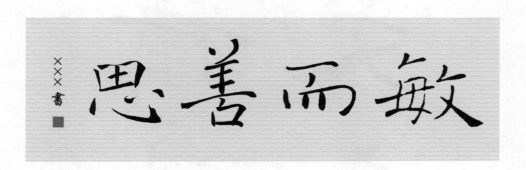

斗方

　　斗方是指长宽尺寸相等或相近的作品形式。斗方四周留白大致相同，落款位于正文左边，款识上下不宜与正文平齐，以避免形式呆板。

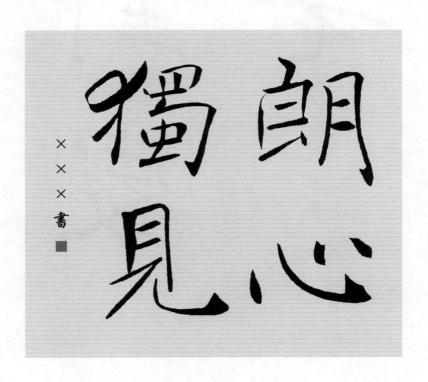

中堂

中堂是尺幅较大的竖式作品,长度通常接近宽度的两倍,常以整张宣纸(四尺或三尺)写成,多悬挂于厅堂正中。

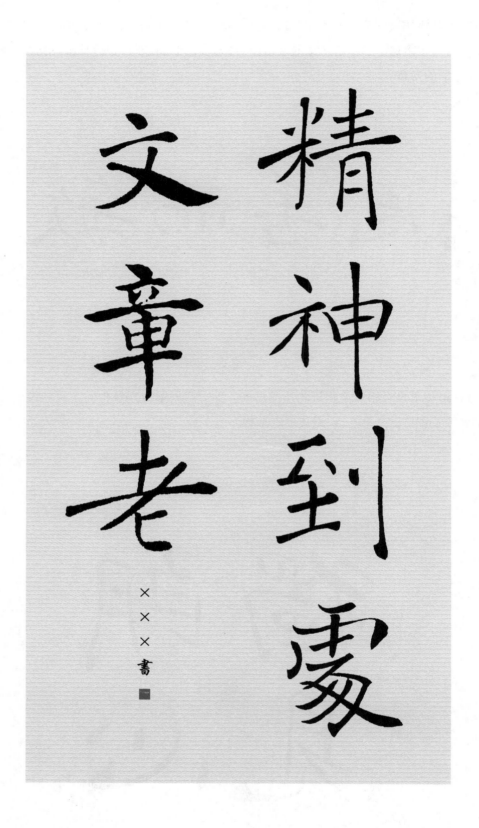

条幅

　　条幅是宽度不及中堂的竖式作品，长度是宽度的两倍以上，以四倍于宽度的最为常见，通常以整张宣纸竖向对裁而成。条幅适用面最广，一般斋、堂、馆、店皆可悬挂。

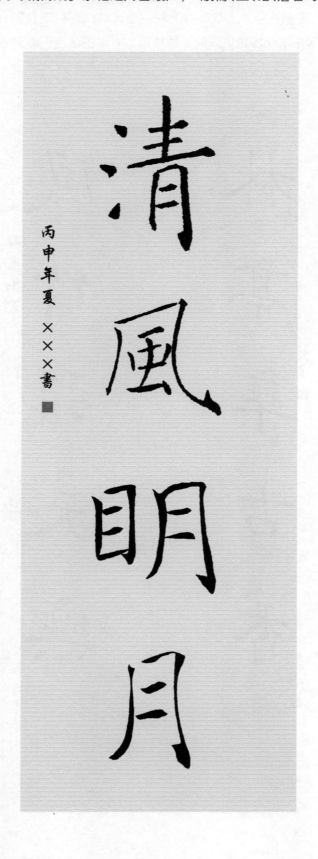

对联

　　对联又叫"楹联",是用两张相同的条幅书写一组对偶语句所组成的书法作品形式。上联居右,下联居左。字数不多的对联,单行居中竖写。布局要求左右对称,天地对齐,上下承接,相互对比,左右呼应,高低齐平。上款写在上联右边,位置较高;下款写在下联左边,位置稍低。只落单款时,则写在下联左边中间偏上的位置。对联多悬挂于中堂两边。

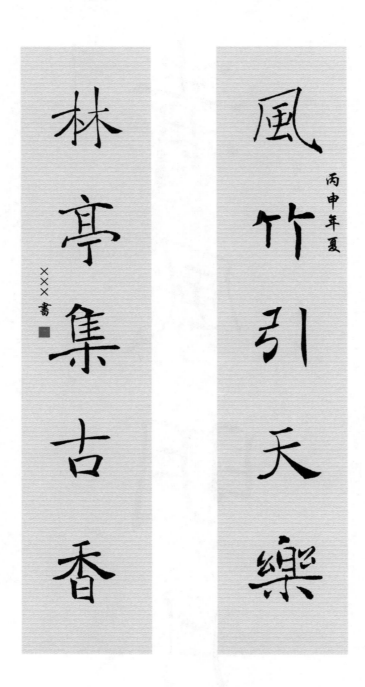

扇面

扇面可分为团扇扇面和折扇扇面。

团扇扇面的形状多为圆形，其作品可随形写成圆形，也可写成方形，或半方半圆，其布白变化丰富，形式多种多样。

折扇扇面形状上宽下窄，有弧线，有直线，形式多样。可利用扇面宽度，由右到左写2~4字；也可采用长行与短行相间，每两行留出半行空白的方式，写较多的字，在参差变化中，写出整齐均衡之美；还可以在上端每行书写二字，下面留大片空白，最后落一行或几行较长的款，来打破平衡，以求参差变化。

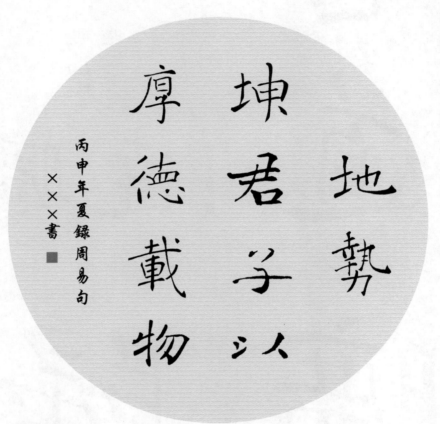

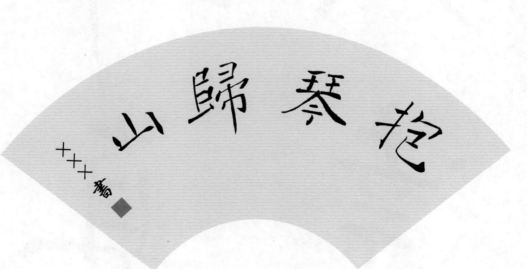

二字作品

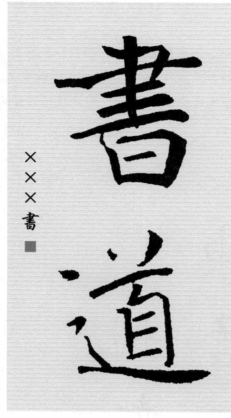

中堂

扇面

横披

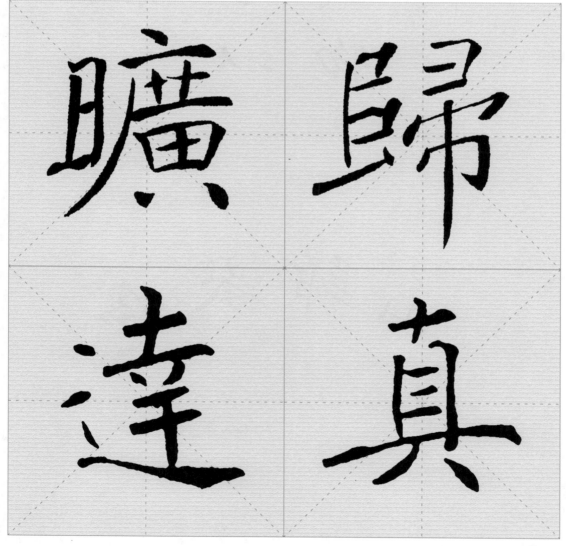

归真 旷达

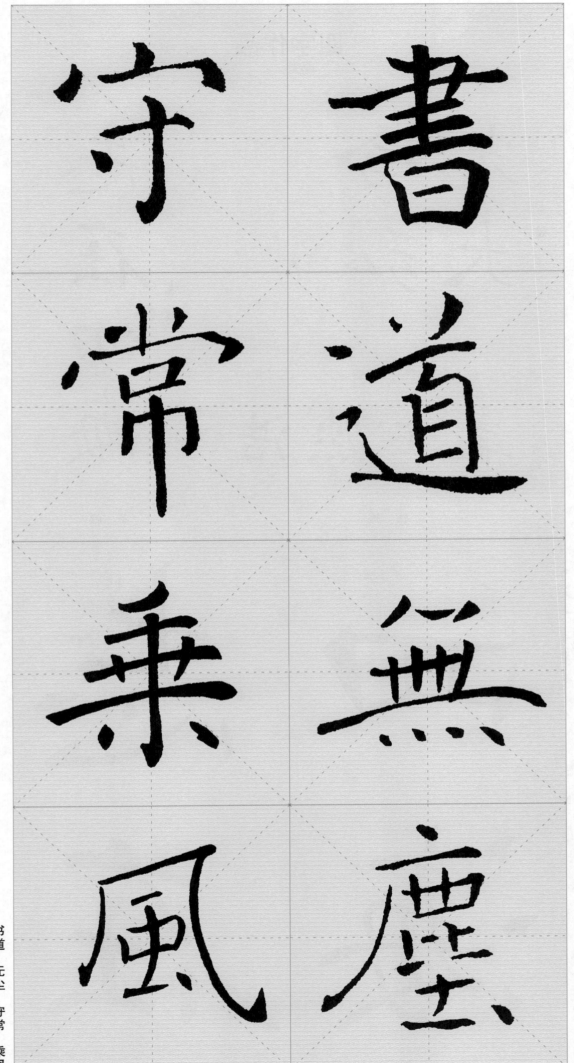

書道無塵守常乘風

四字作品

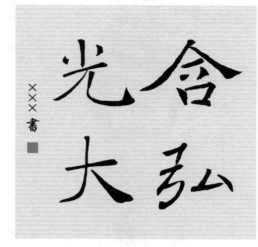

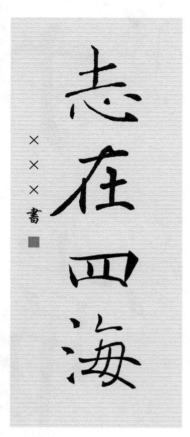

斗　方

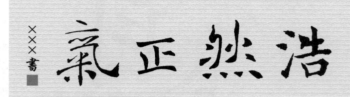

横　披

条　幅

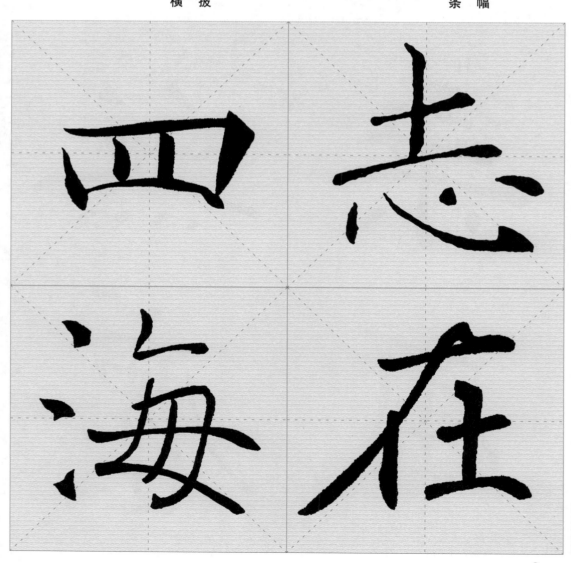

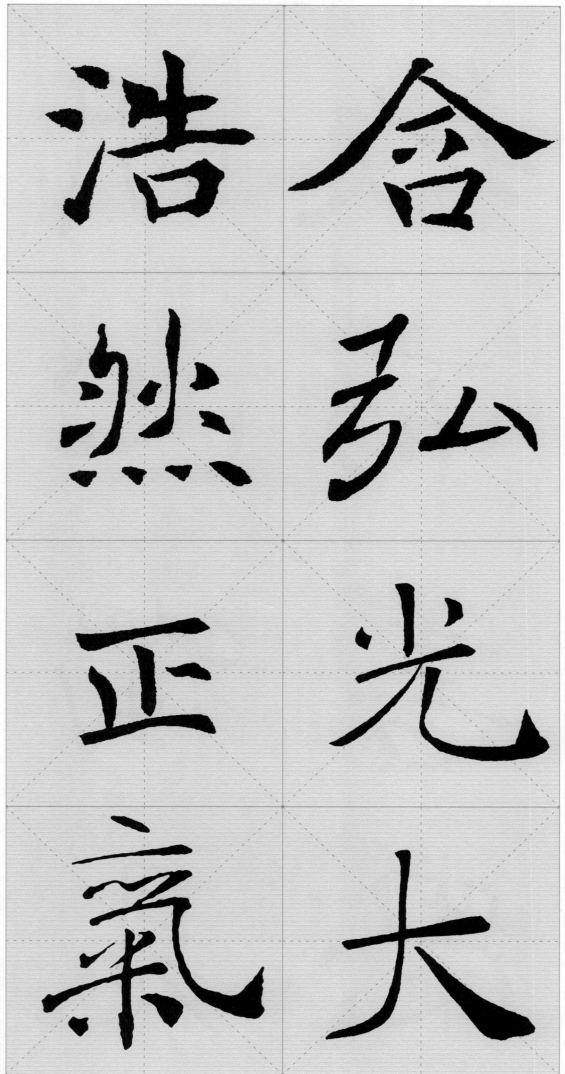

含弘光大　浩然正气

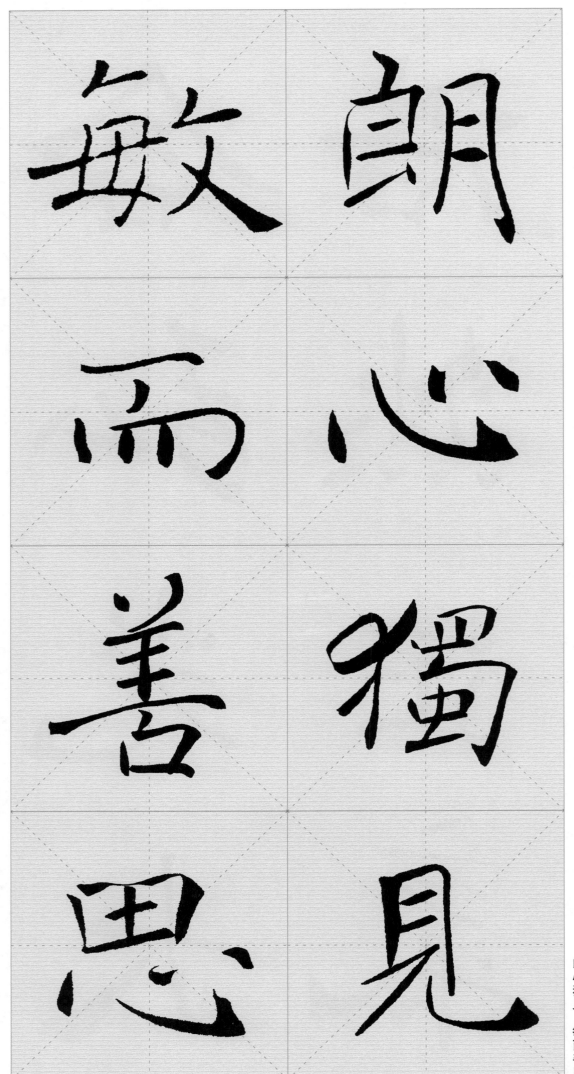

雲霞生異彩

山水有清音

×××書 ■

对联

生

異

彩

山

雲

霞

云霞生异彩，山

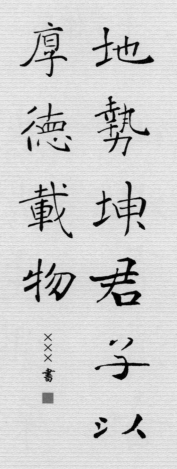

厚德載物

地勢坤君子以

×××書

条　幅

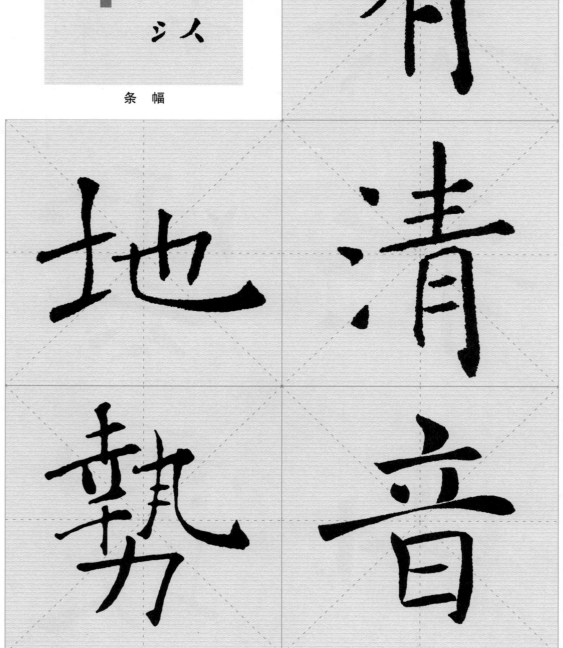

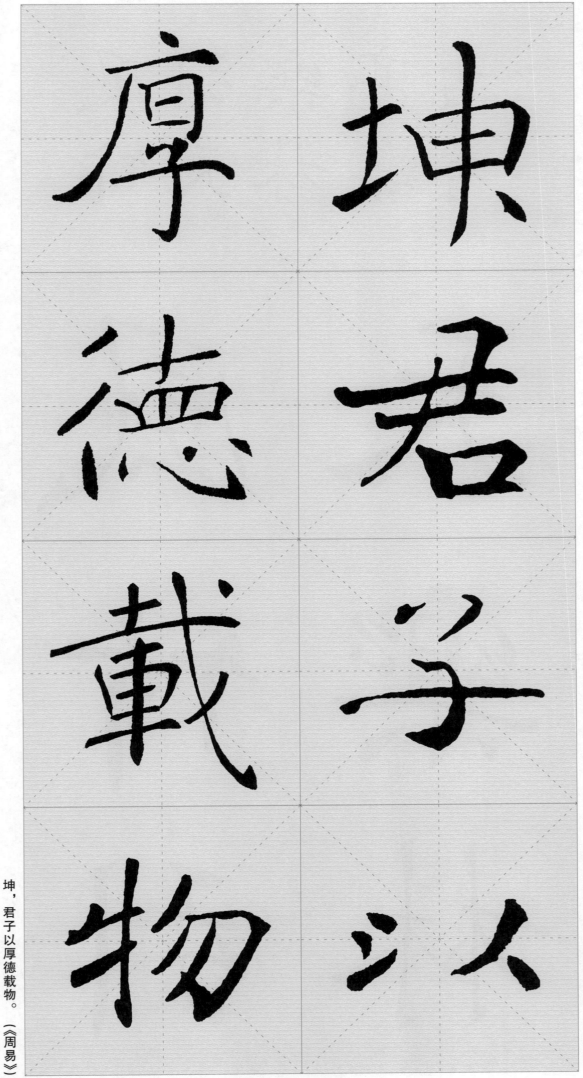

坤，君子以厚德载物。 《周易》

风 引 乐 亭 ×
竹 天 林 集 香 ×
×
書

横披

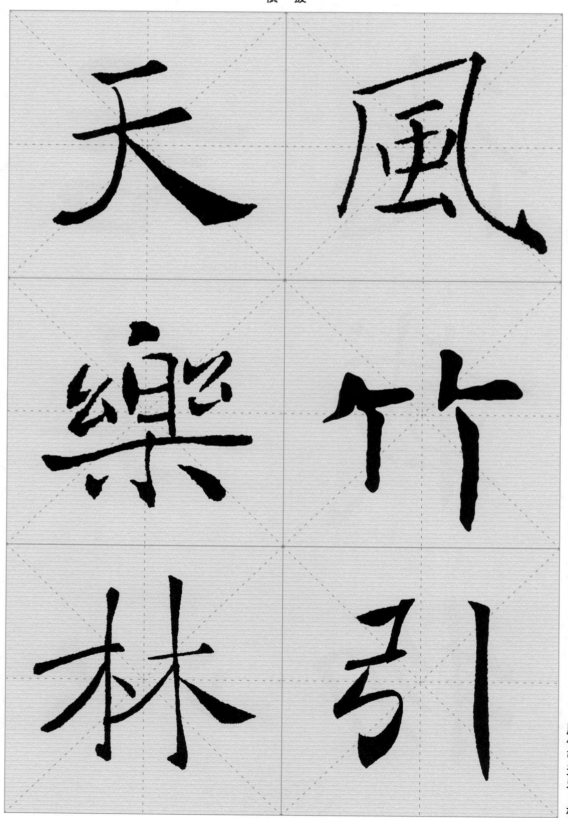

天 風
樂 竹
林 引

风竹引天乐，林

14

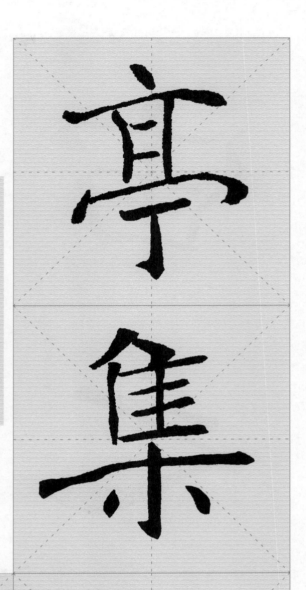

天高地迥
覽宇宙之
無窮
×××書 ■

斗方

亭集古香。天高

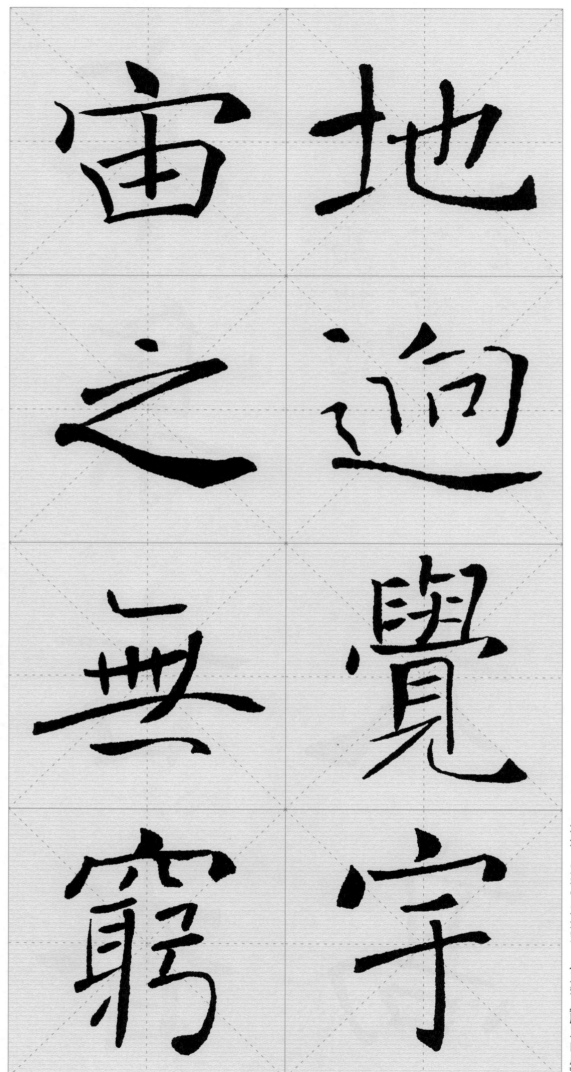

地迥，觉宇宙之无穷。（王勃《滕王阁序》）

文章幻作雲霞色

雨露何私造化工

×××書

对　联

幻

作

雲

霞

文

章

文章幻作云霞

17

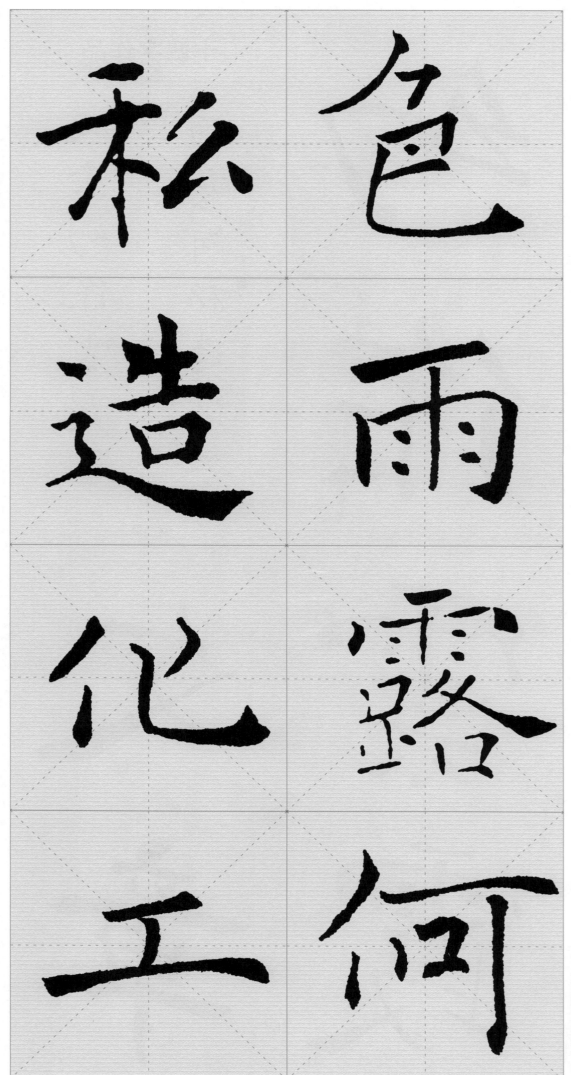

色松雨造露化何工

色，雨露何私造化工。

盡吾志
也而不
能至者
可以無
悔矣

游褒禪山記句
×××書 ■

横披

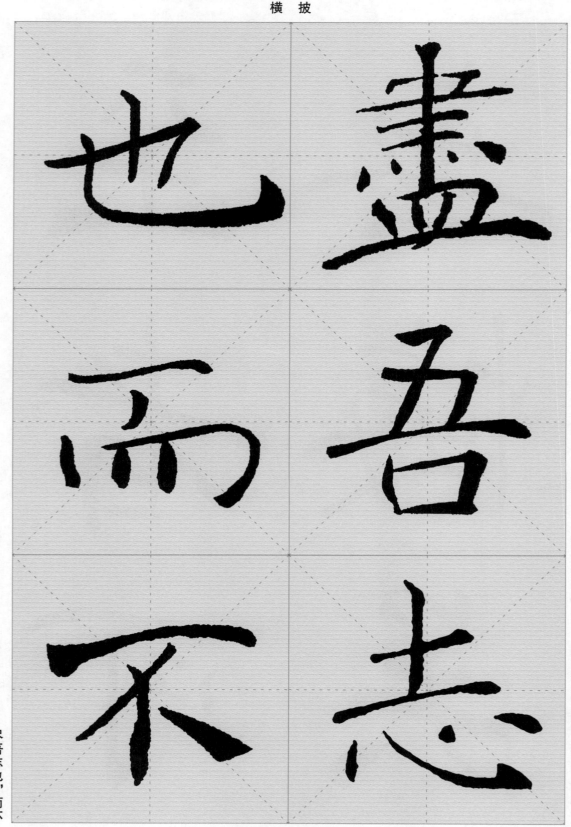

盡吾志而不

盡吾志也，而不

19

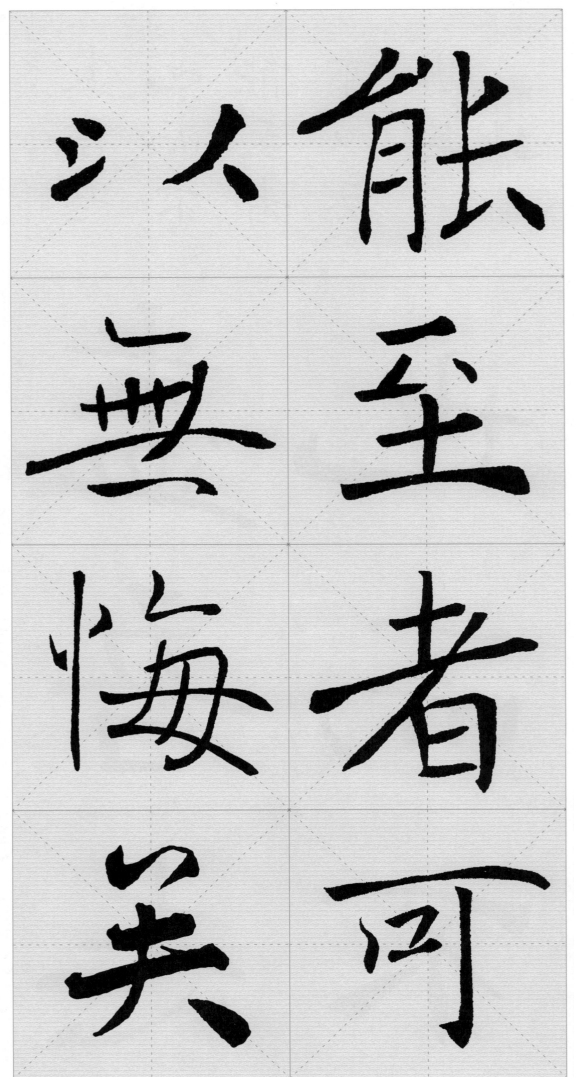

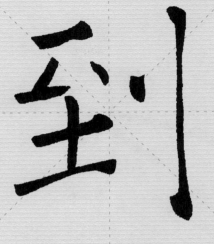

精神到處文章
老學問深時意
氣平

×××書 ■

中堂

到

處

文

章

精

神

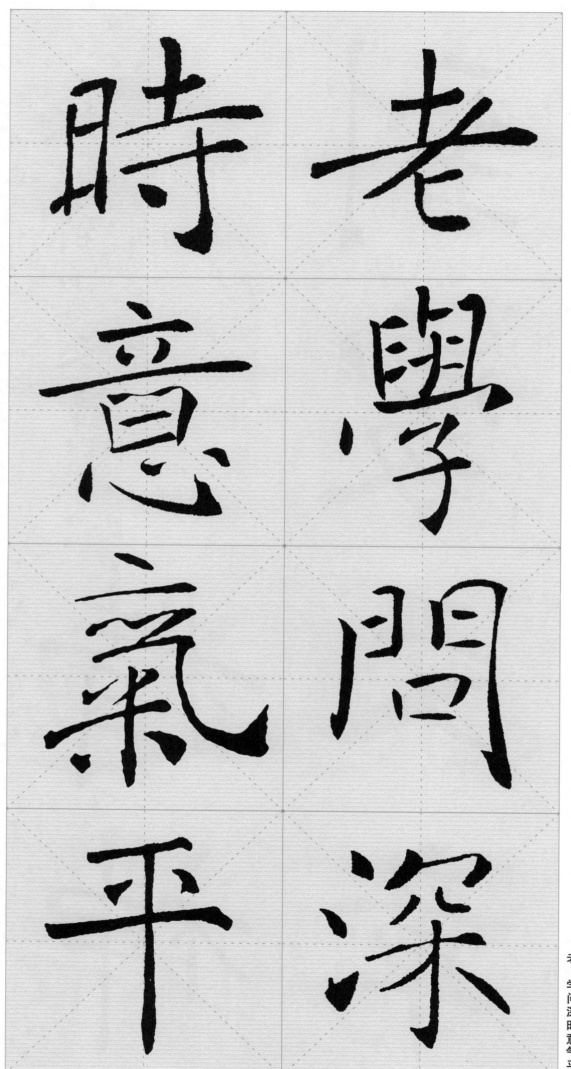

老學問深

時意氣平

二十字作品

《夜泊九江》 （崔道融）

夜泊江門外歡
聲月下樓明朝
歸去路猶隔洞
庭秋 唐崔道融詩一首
×××
××× 書 ■

中 堂

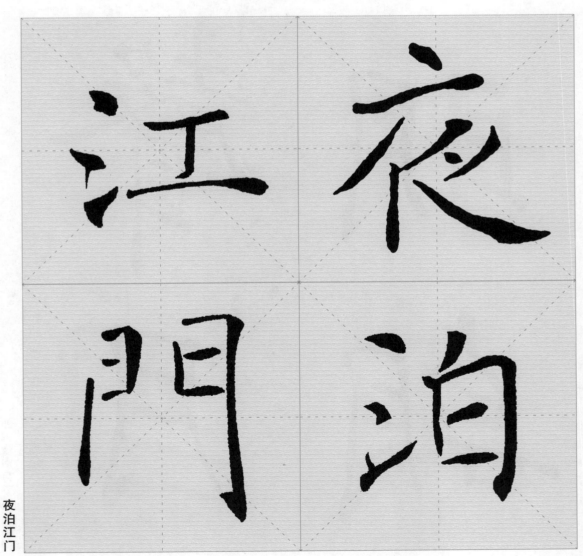

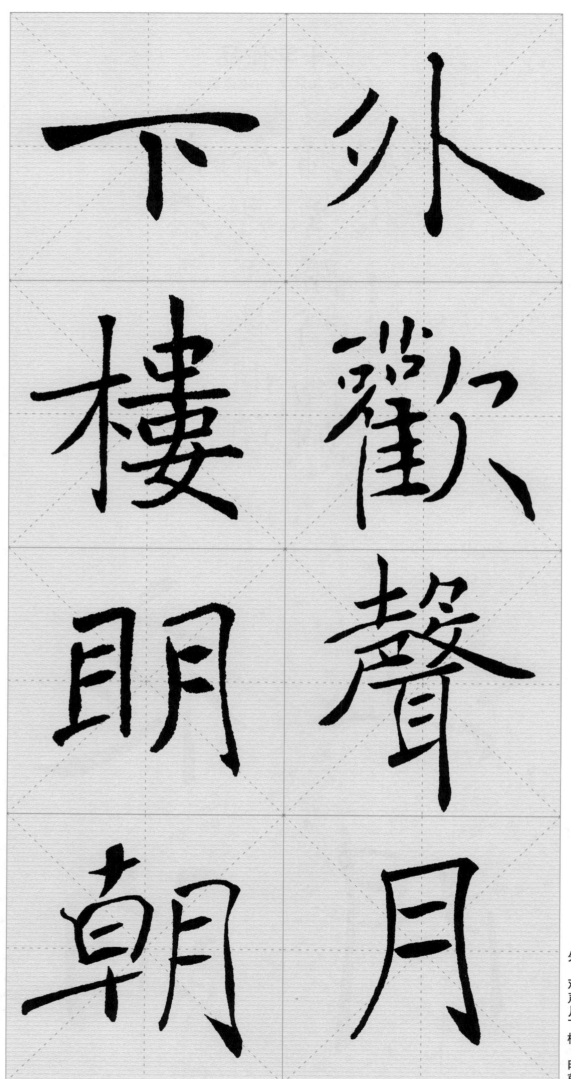

外
歡
聲
月

下
樓
明
朝

外，欢声月下楼。明朝

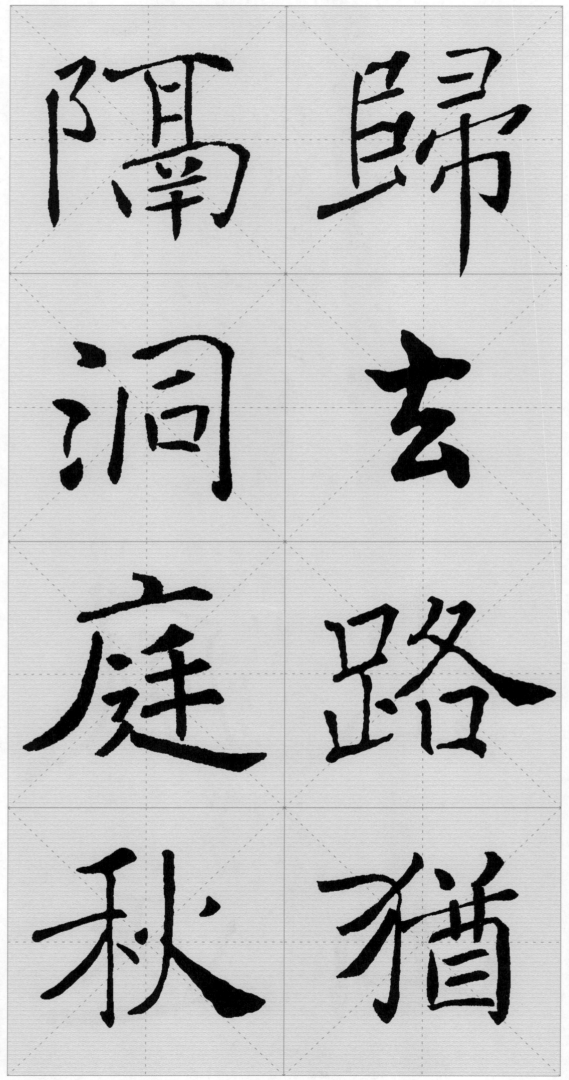

归去路，犹隔洞庭秋。

風送出山鍾雲霞度
水淺欲尋聲盡靄鳥
減寒天遠
×××書 ■

条 幅

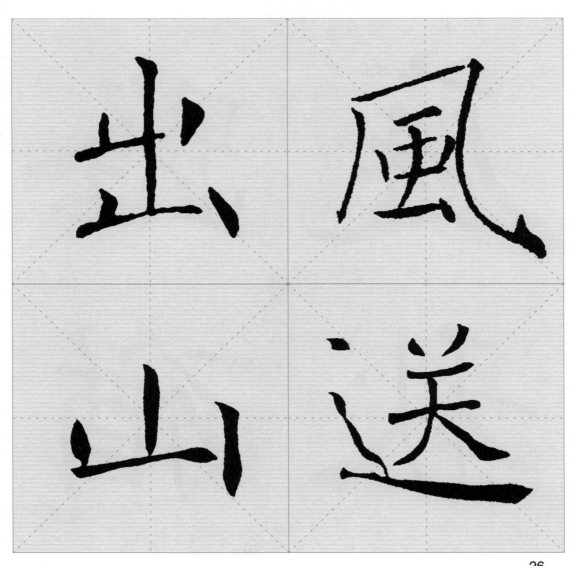

风送出山

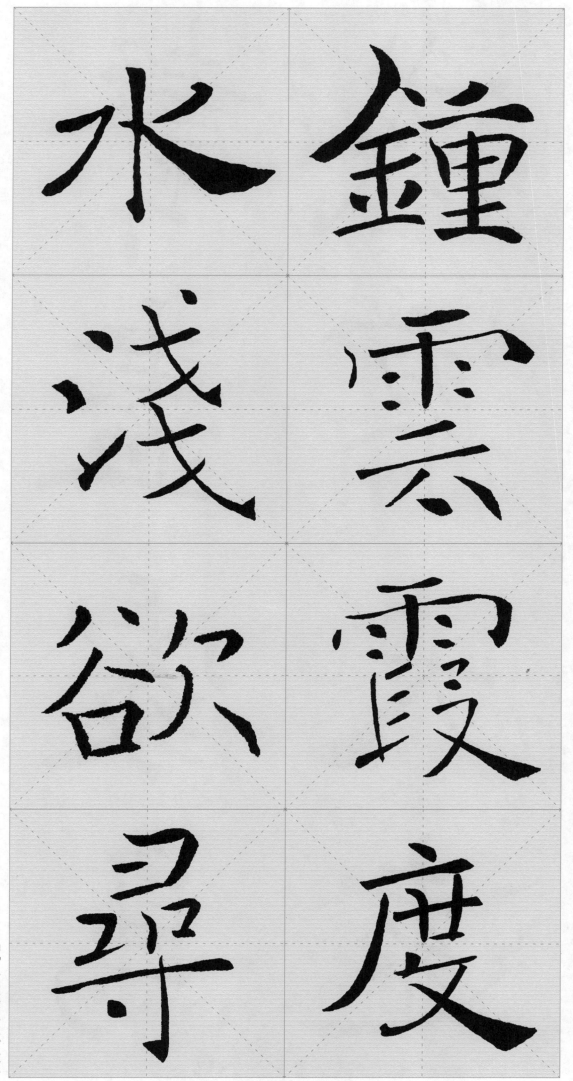

水 鍾

淺 雲

欲 霞

尋 度

钟，云霞度水浅。欲寻

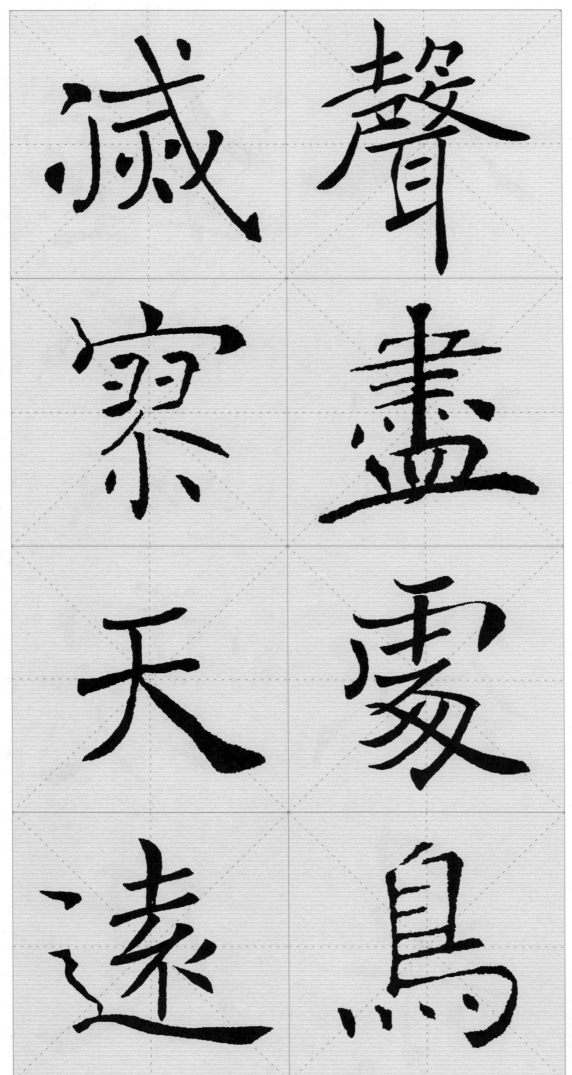

減聲

寥盡

天翳

遠鳥

《登鹳雀楼》（畅当）

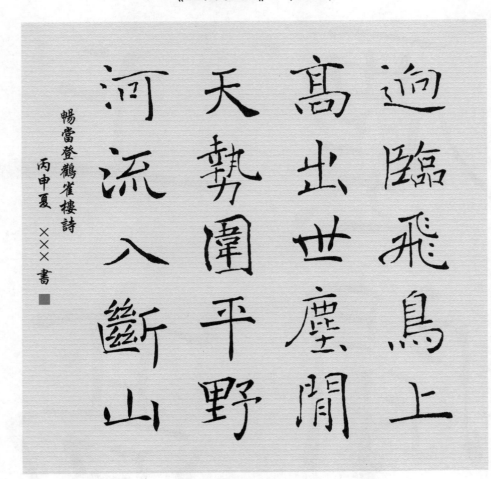

迥临飞鸟上
高出世尘间
天势围平野
河流入断山

畅当登鹳雀楼诗

丙申夏　×××　書

斗方

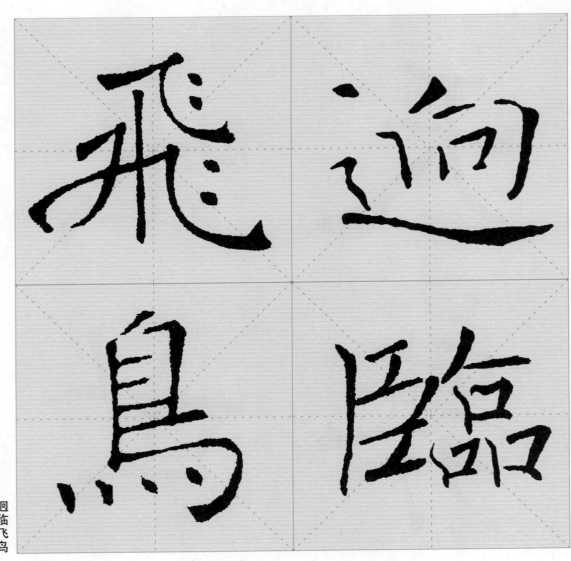

迴临飞鸟

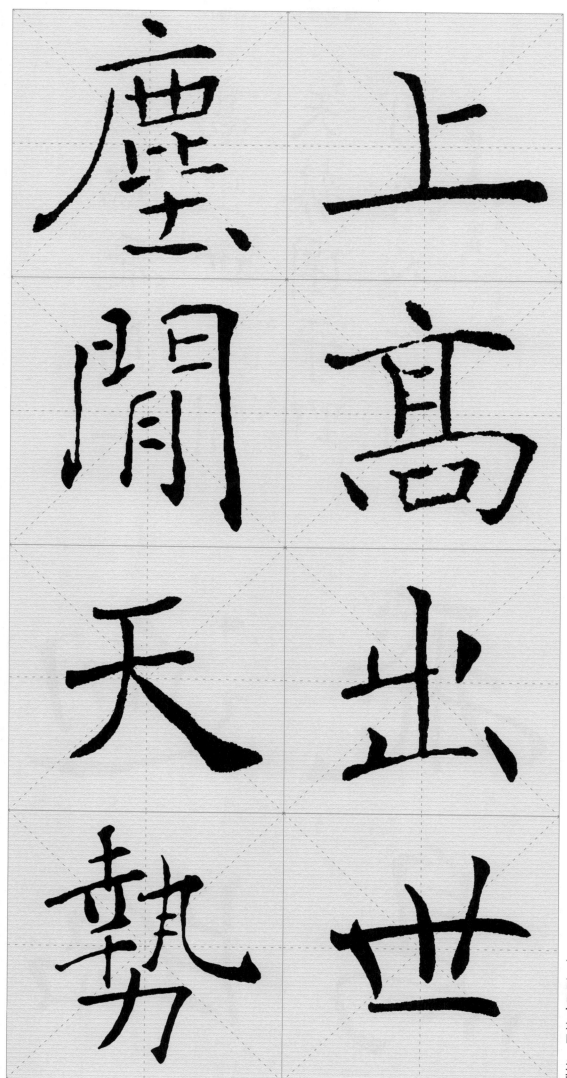

塵 上

閒 髙

天 出

勢 世

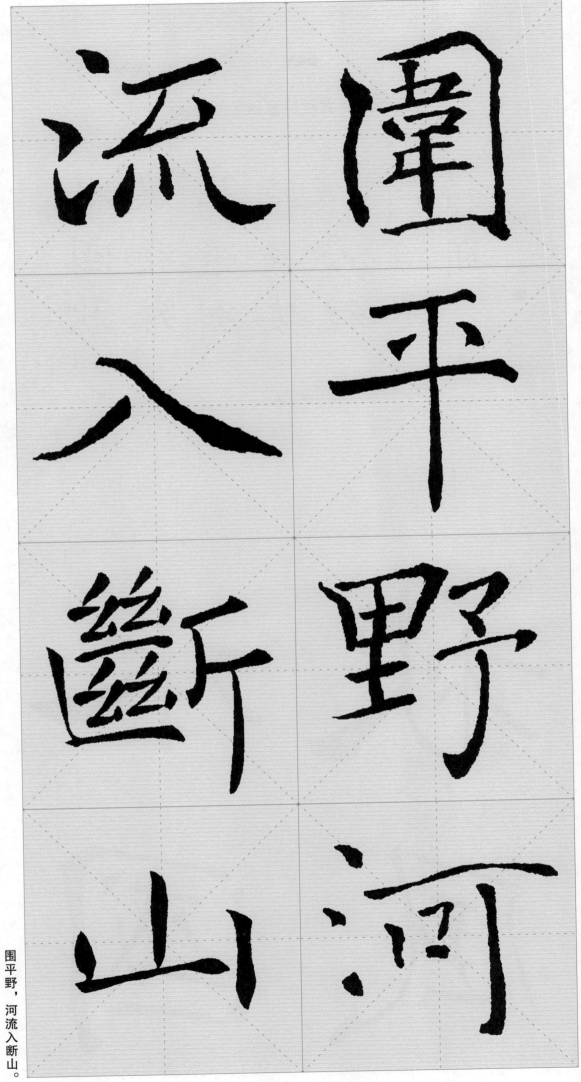

潬平野河流入斷山

《送陆判官往琵琶峡》 （李白）

水国秋风夜，殊非远别时。
长安如梦里，何日是归期。

×××
×××
書 ■

横　披

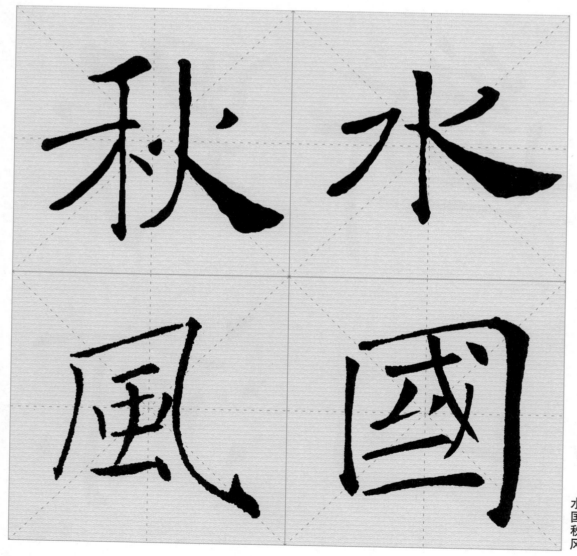

水国秋风

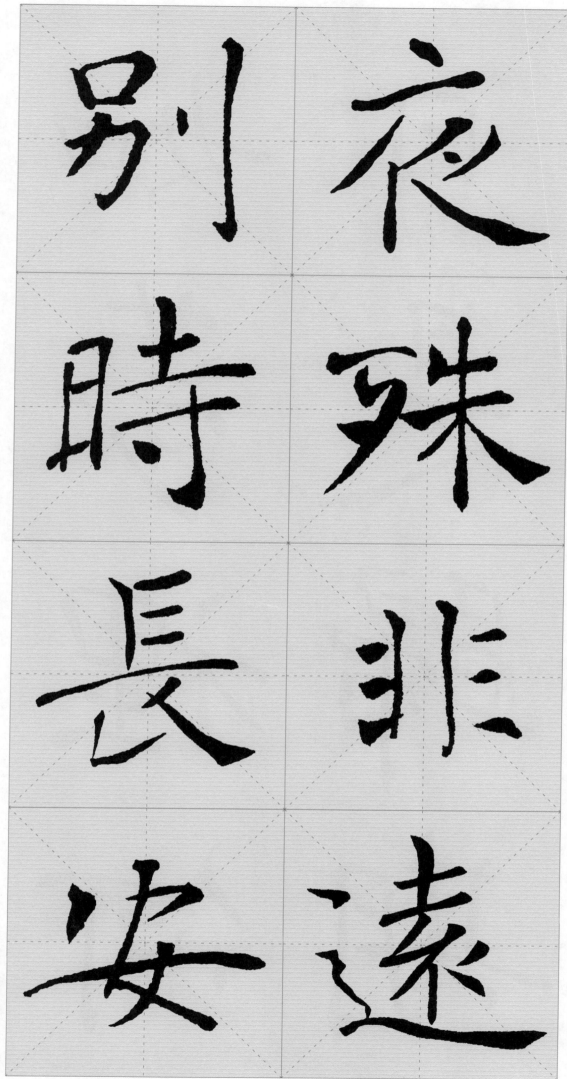

夜，殊非远别时。长安

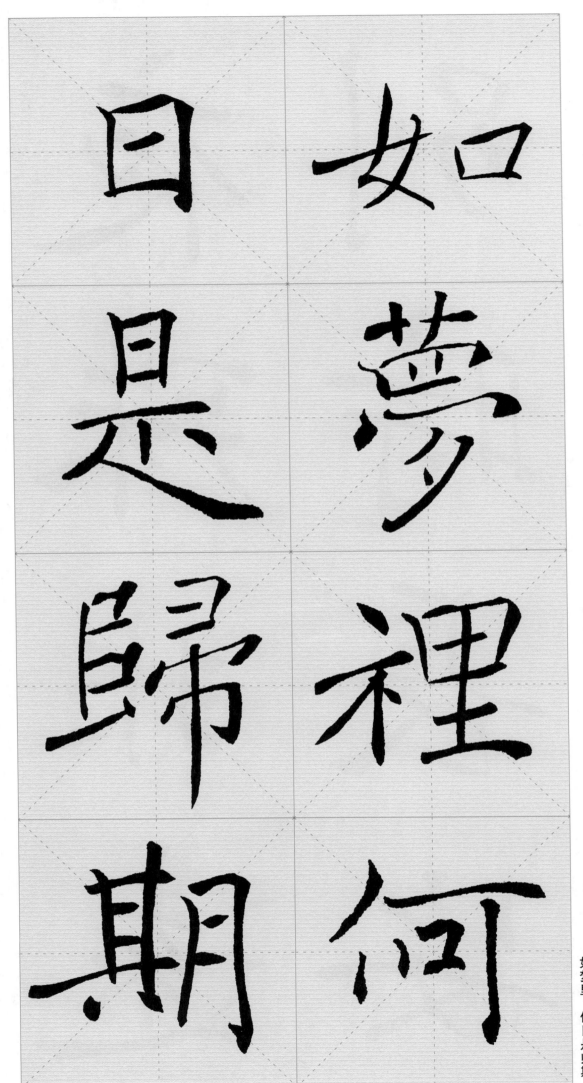

如夢裡何日是歸期

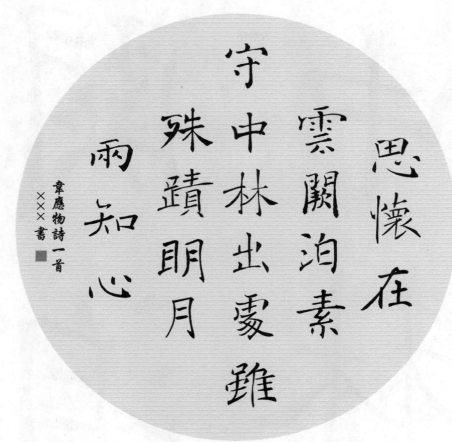

扇　面

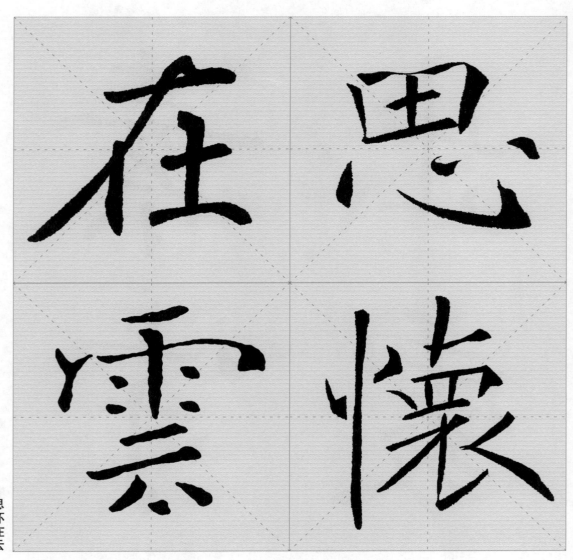

思怀在云

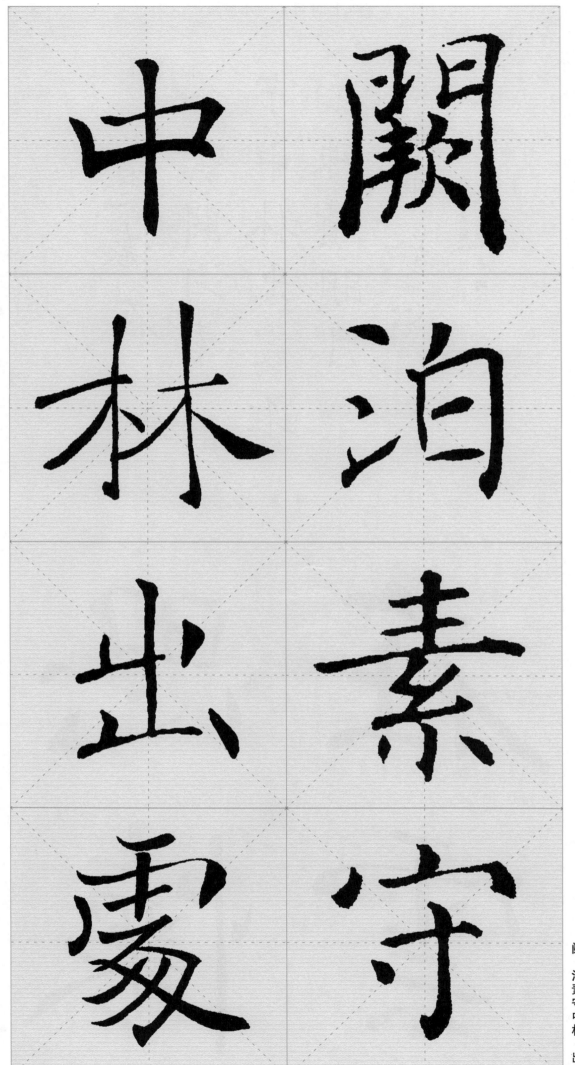

關 泊

中 素

林 守

出

處

闕，泊素守中林。出处

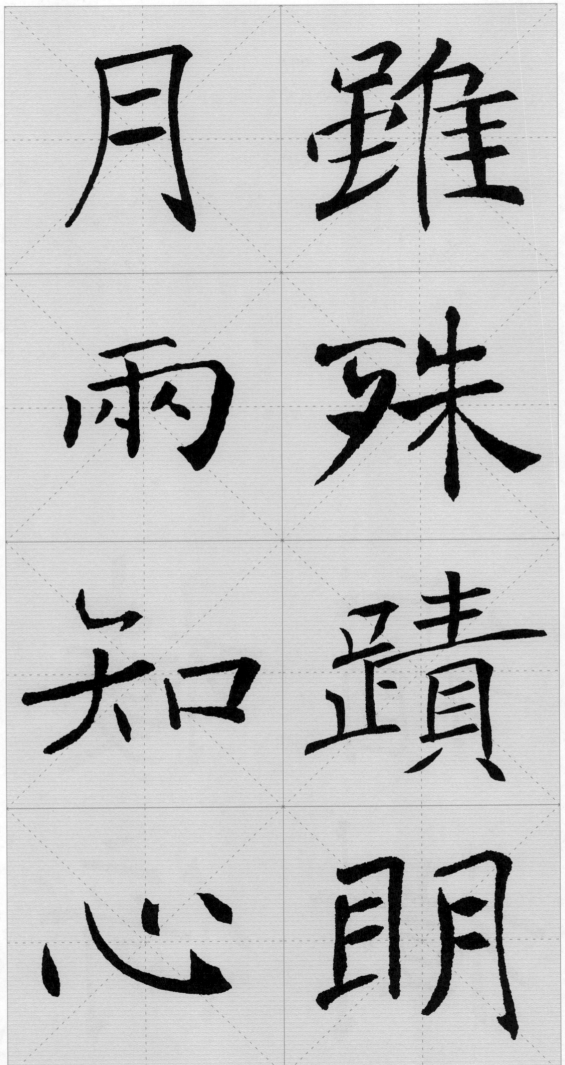

月 雖

雨 殊

知 蹟

心 明

《长安秋望》（杜牧）

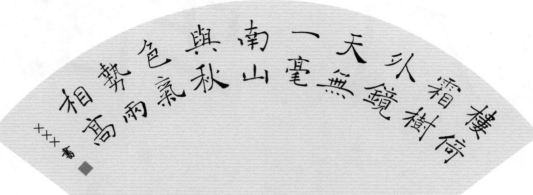

扇　面

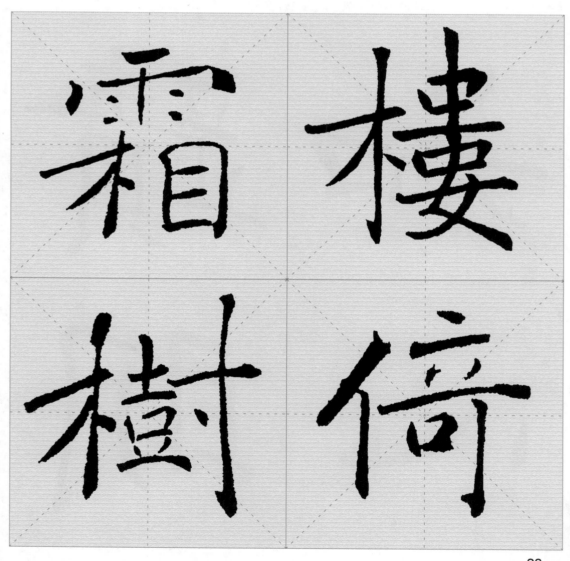

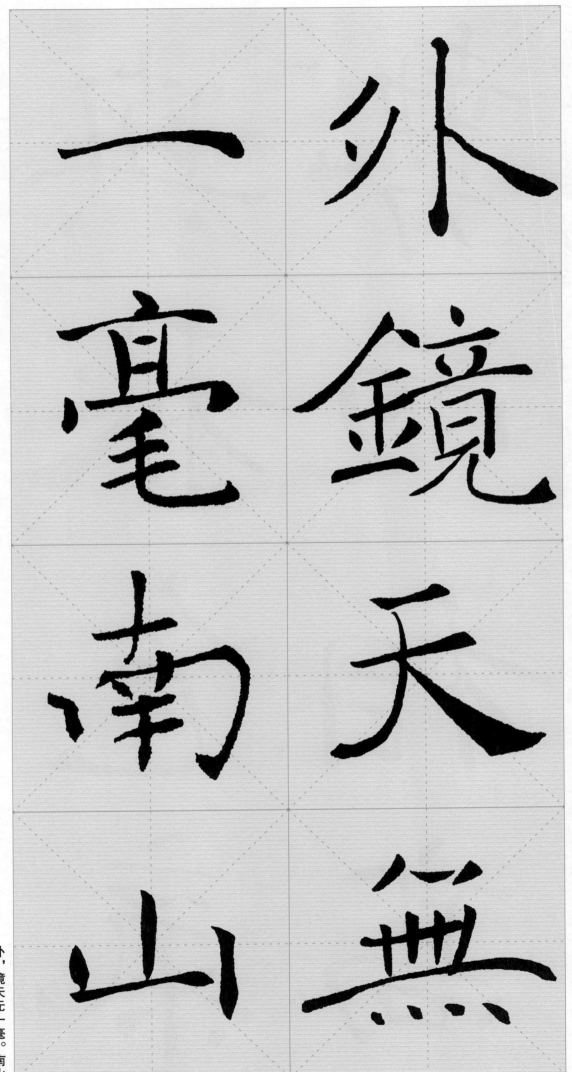

外，镜天无一毫。南山

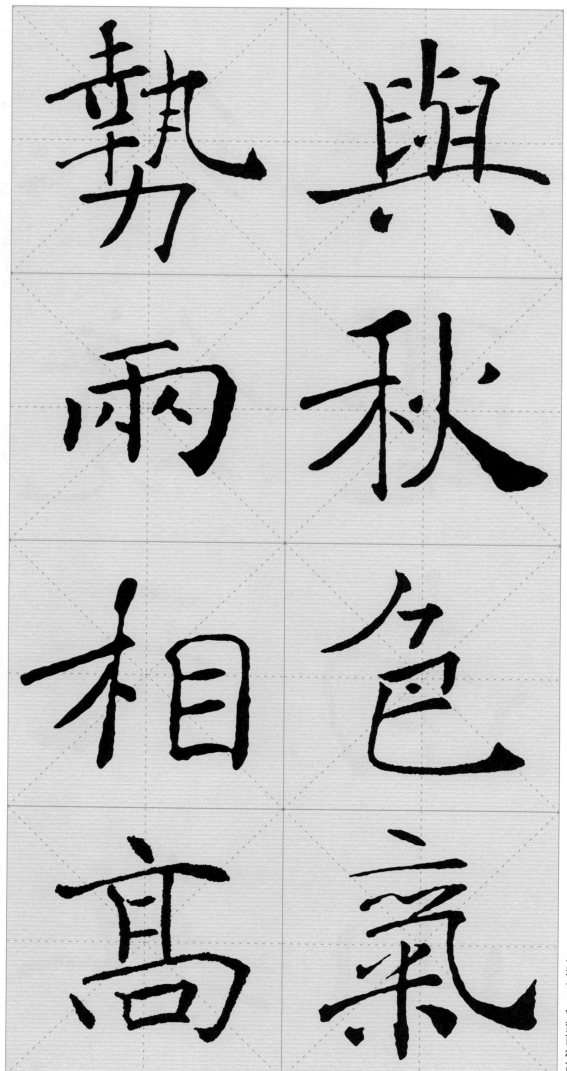

與

秋

色

氣

勢

兩

相

高

《风》（李峤）

解落三秋葉能
開二月花過江
千尺浪入竹萬
竿斜
××× 丙申年夏書李嶠詩一首
×××
■

中　堂

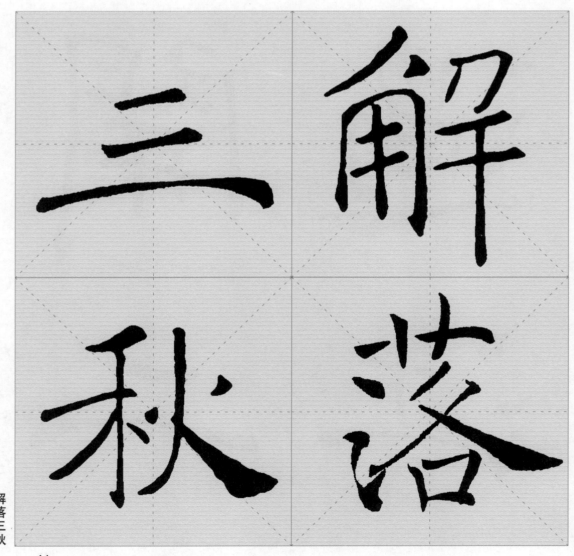

解落三秋

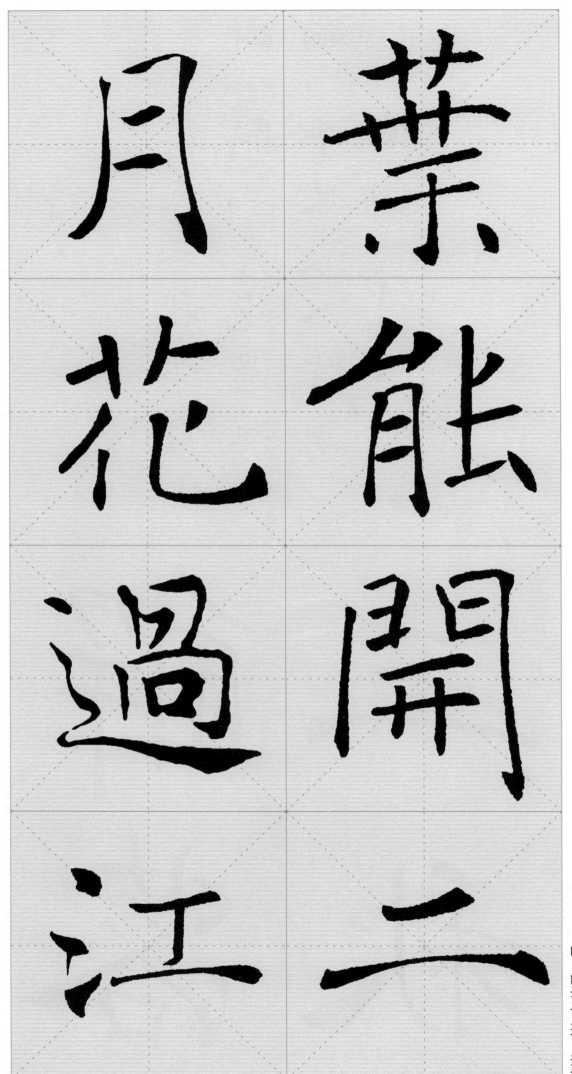

叶，能开二月花。过江

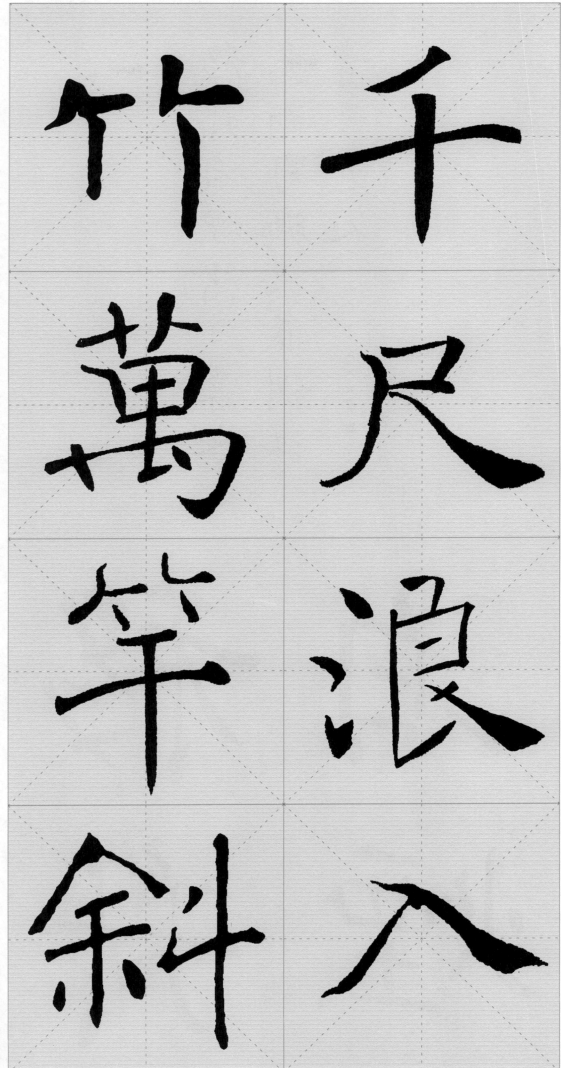

千
尺
浪
入

竹
萬
竿
斜

千尺浪，入竹万竿斜。

43

移舟泊煙渚日暮客
愁新野曠天低樹江
清月近人

丙申年×××書

条　幅

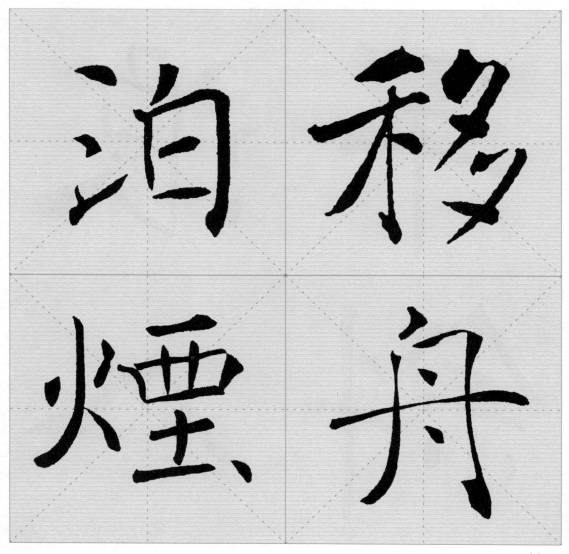

移舟泊烟

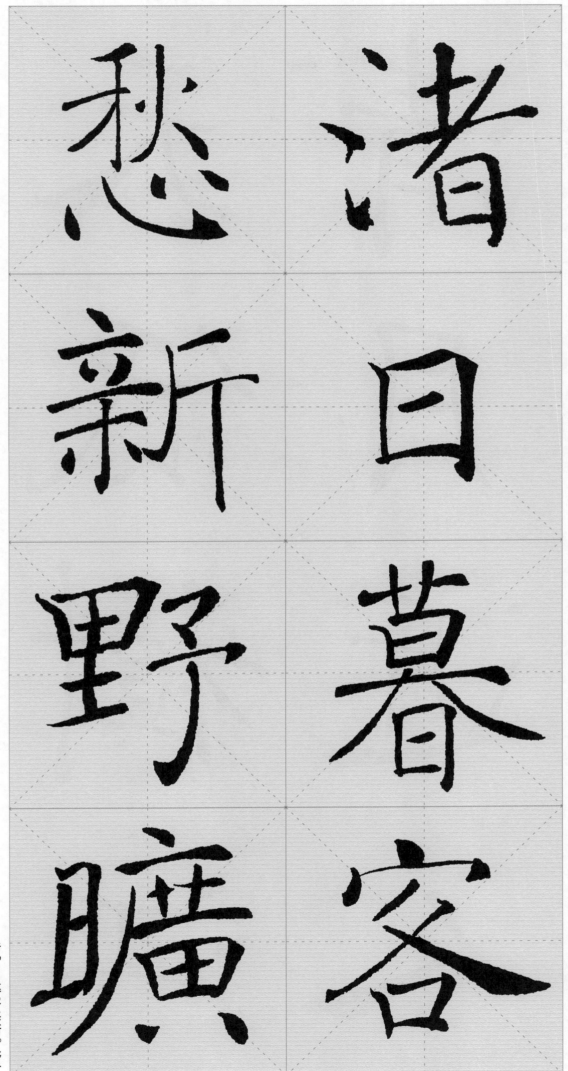

渚

日

暮

客

愁

新

野

曠

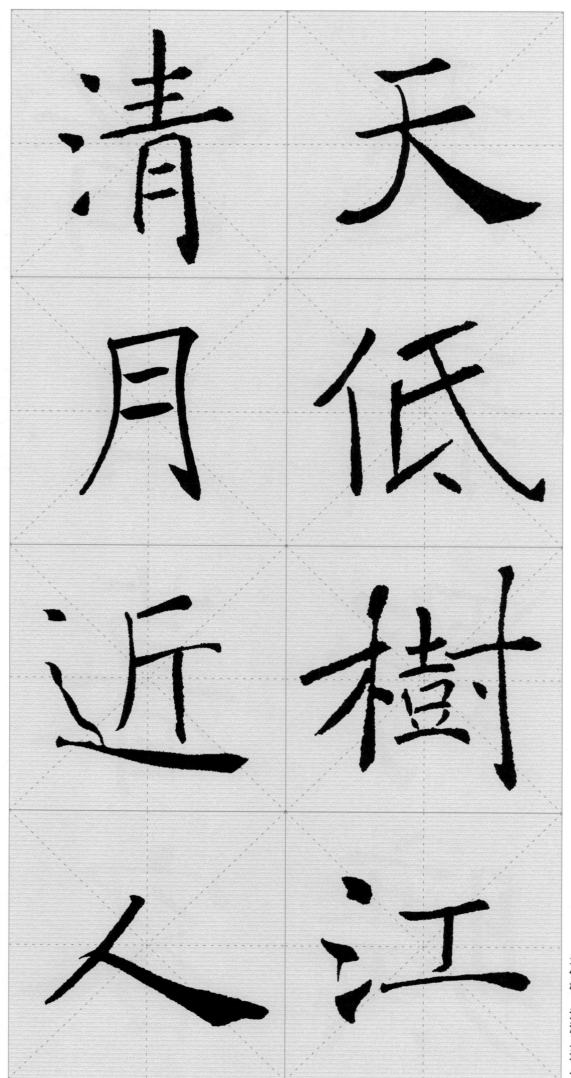

天清低
清月树
近江
人

天低树，江清月近人。

二十八字作品

《山行留客》（张旭）

山光物態弄春暉
莫為輕陰便擬歸
縱使晴明無雨色
入雲深處亦霑衣

唐張旭山行留客一首×××書■

中堂

山光物态

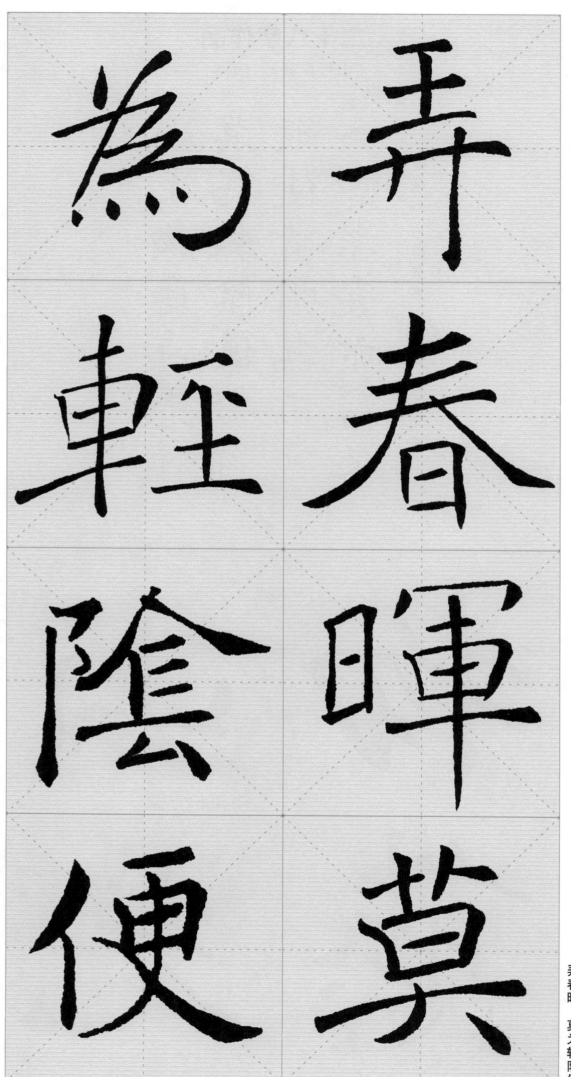

為輕陰便

弄春暉莫

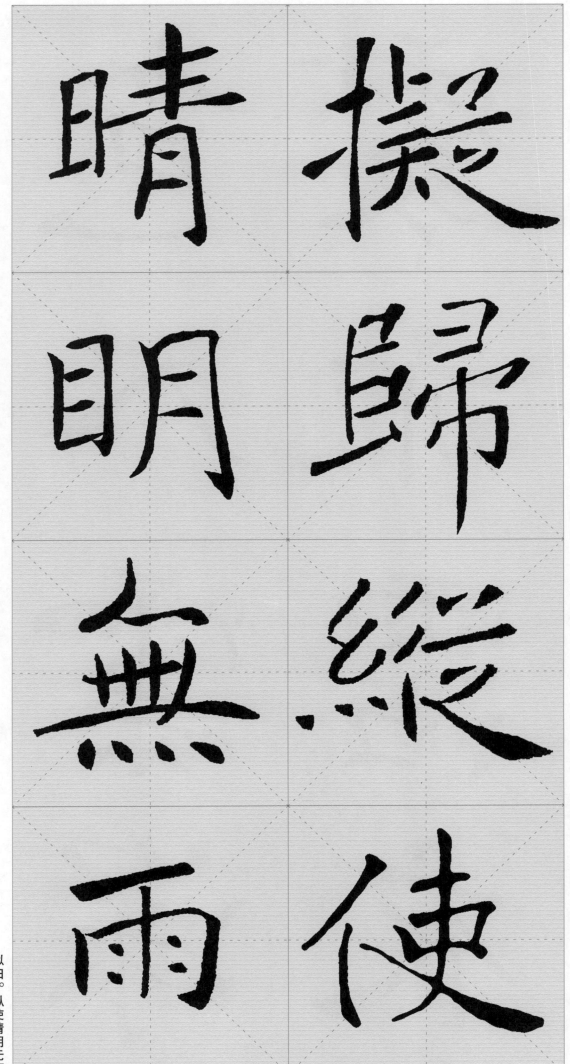

擬歸。縱使晴明無雨

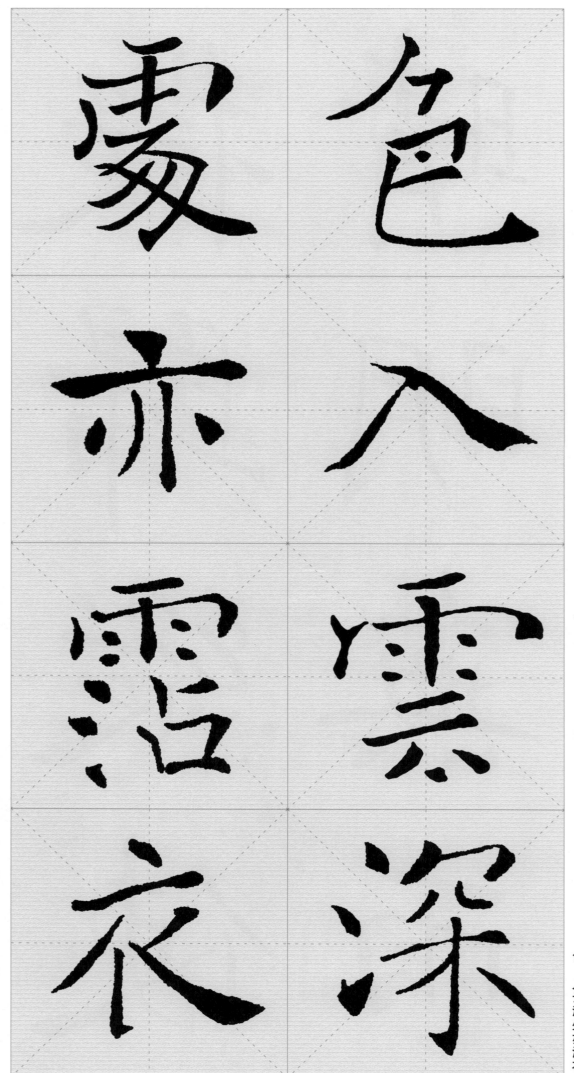

色
，
入
云
深
处
亦
沾
衣
。

《夜坐》（张耒）

庭户無人秋月明夜霜欲落
氣先清梧桐真不甘衰謝數
葉迎風尚有聲 ×××書

条幅

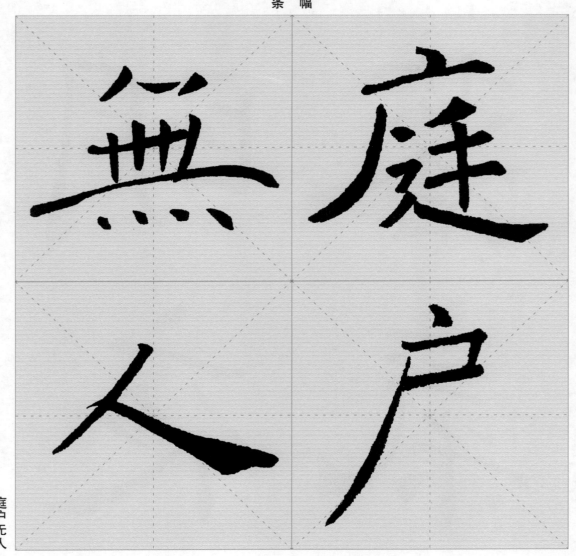

庭户无人

51

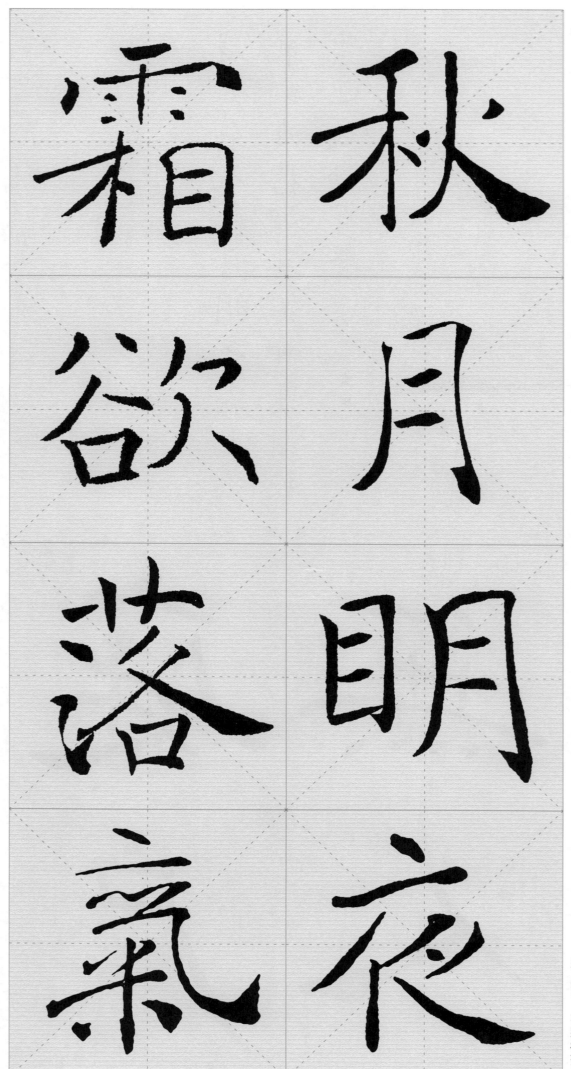

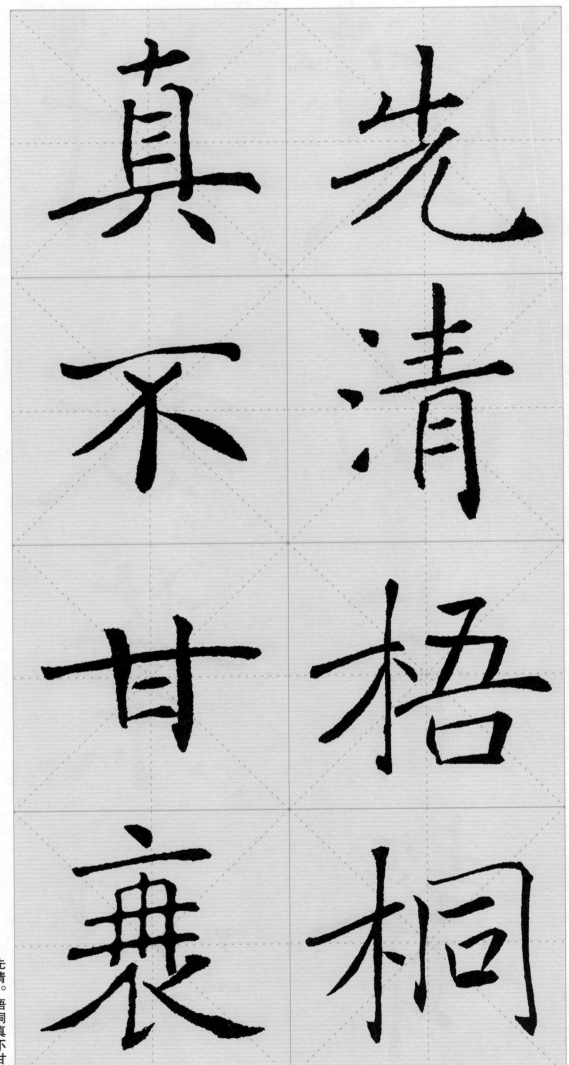

先清。梧桐真不甘衰

53

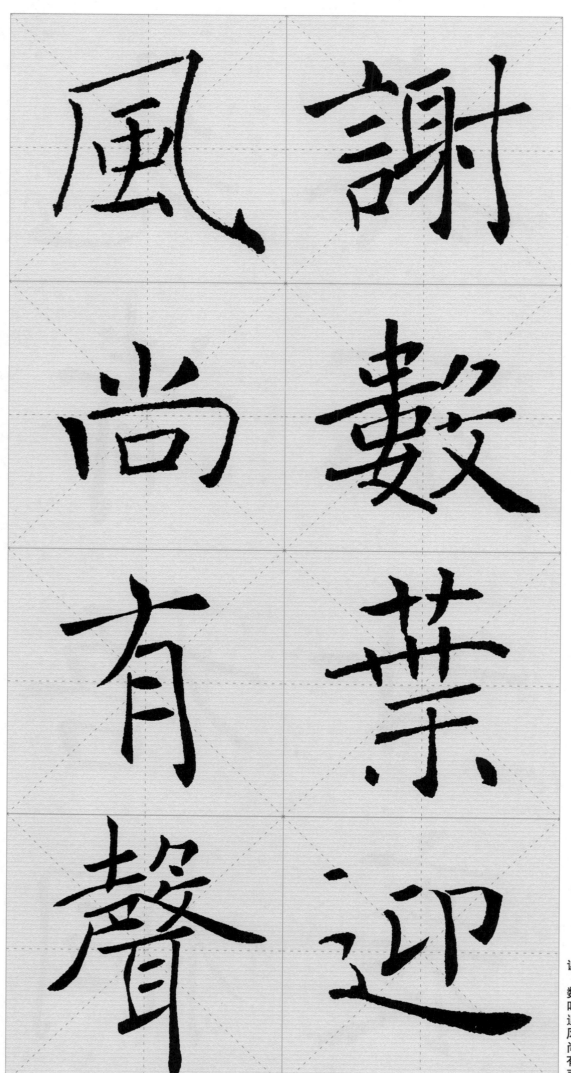

《望天门山》（李白）

天門中斷楚江
開碧水東流至
此回兩岸青山
相對出孤帆一
片日邊來

×××書 ■

斗 方

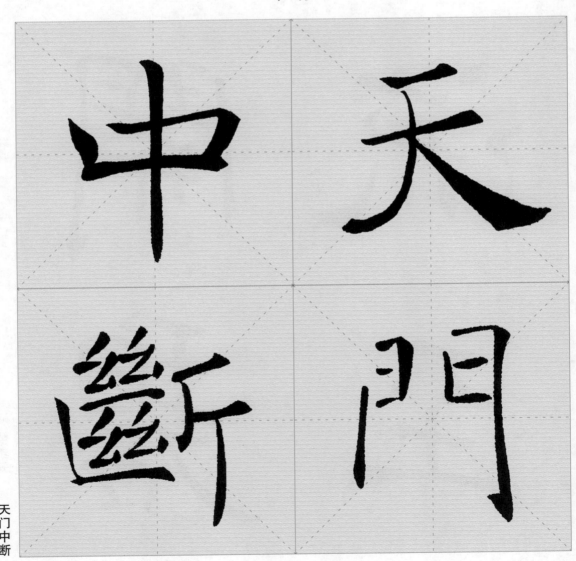

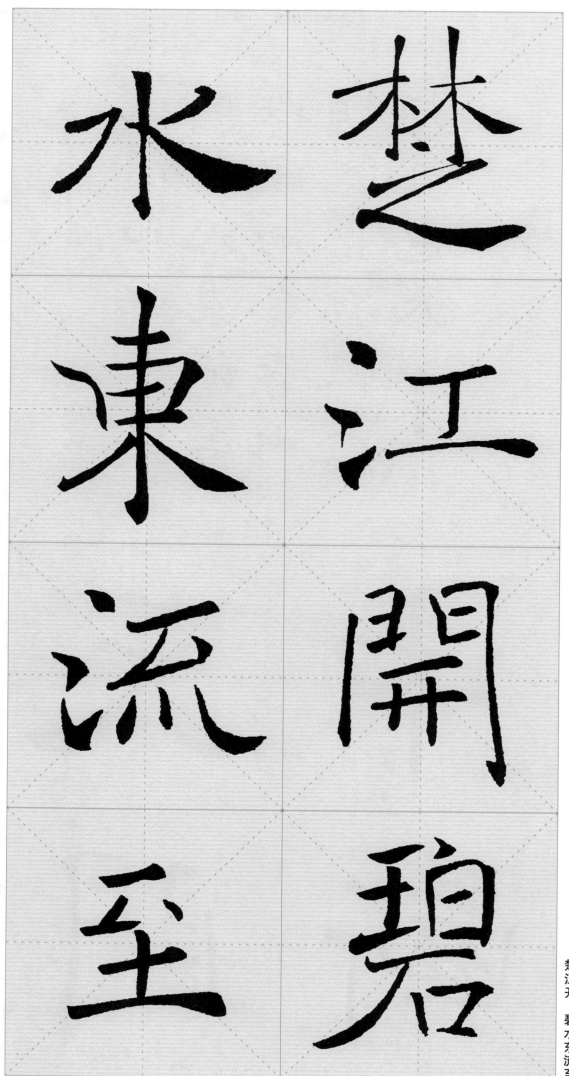

水

江

東

開

流

碧

至

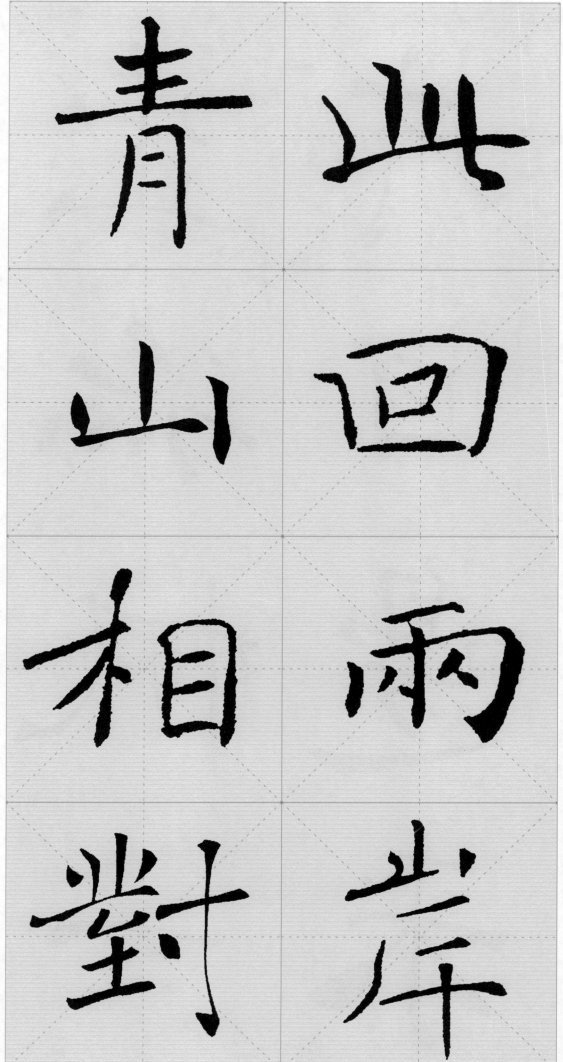

此回。两岸青山相对

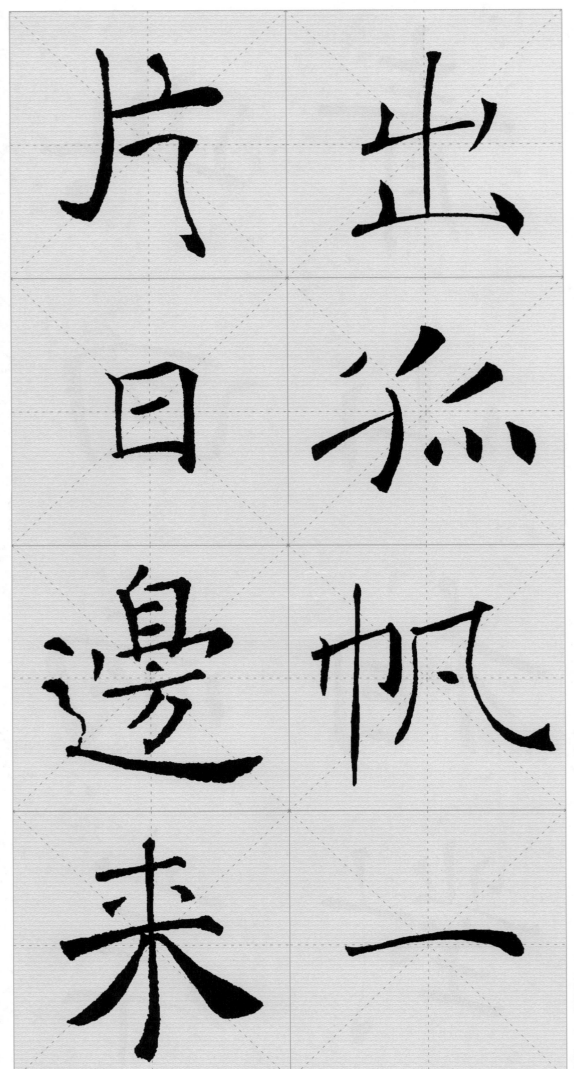

出片

孤日

帆边

一来

《送梁六自洞庭山作》（张说）

巴陵一望洞庭秋日见孤
峯水上浮闻道
神仙不可接心
随湖水共悠悠

×××書■

扇　面

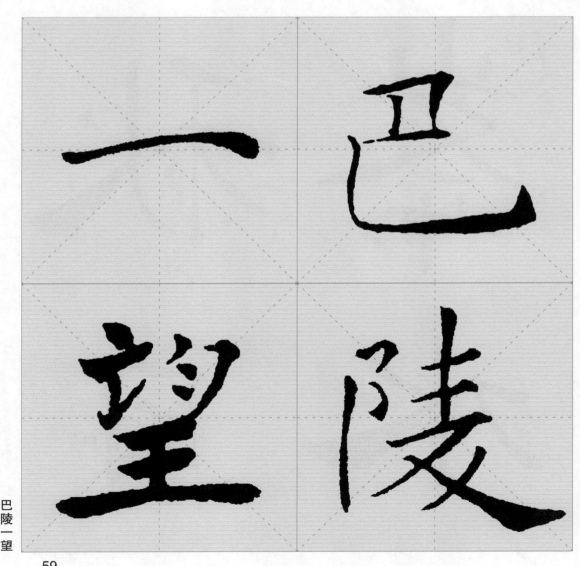

巴陵一望

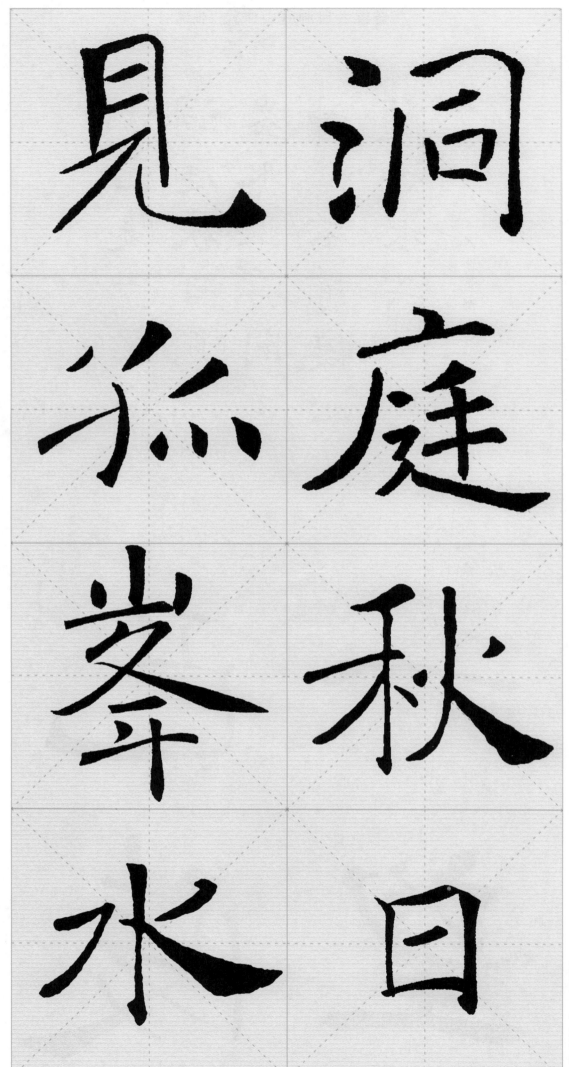

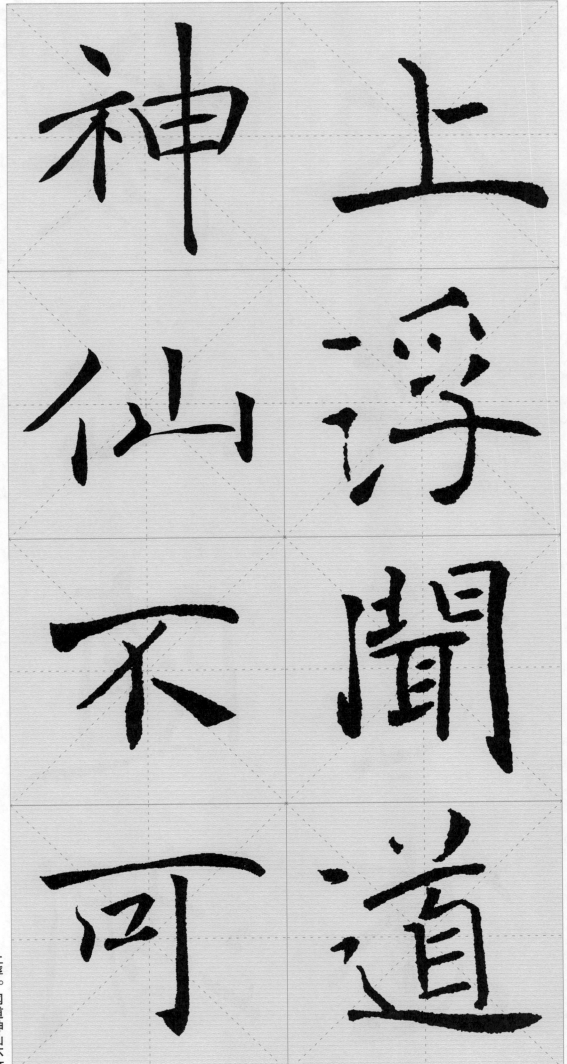

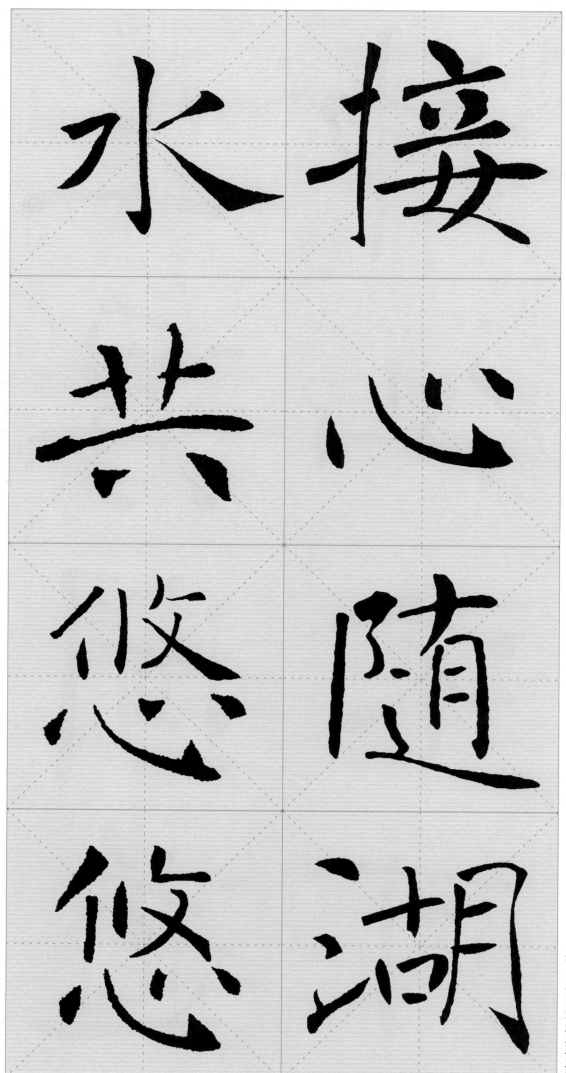

接，心随湖水共悠悠。

《芙蓉楼送辛渐》（王昌龄）

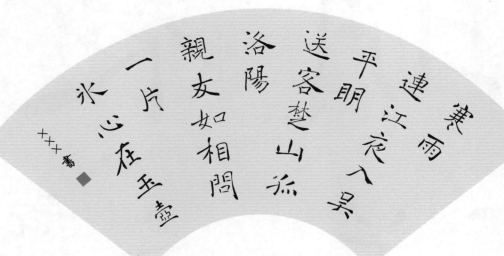

寒雨连江夜入吴
平明送客楚山孤
洛阳亲友如相问
一片冰心在玉壶

×××书。

扇　面

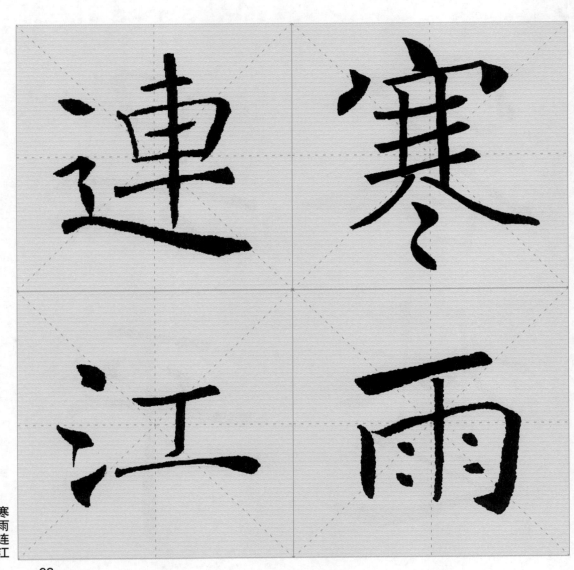

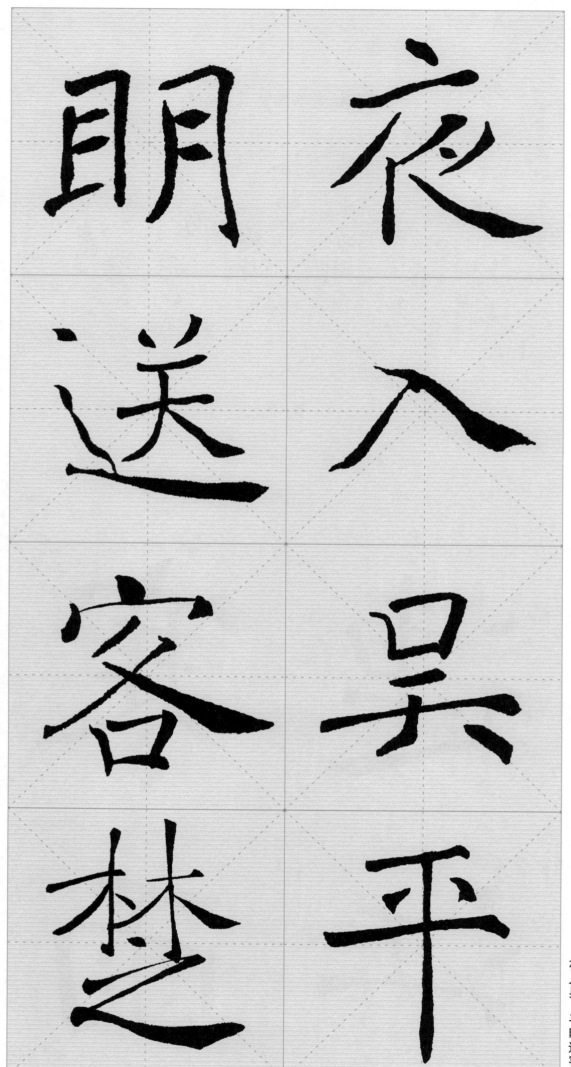

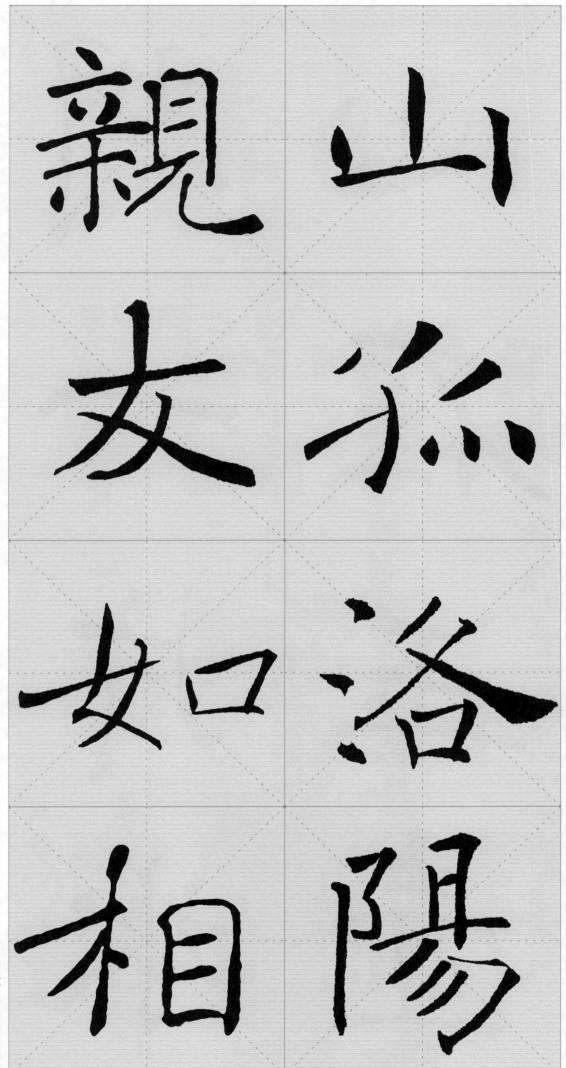

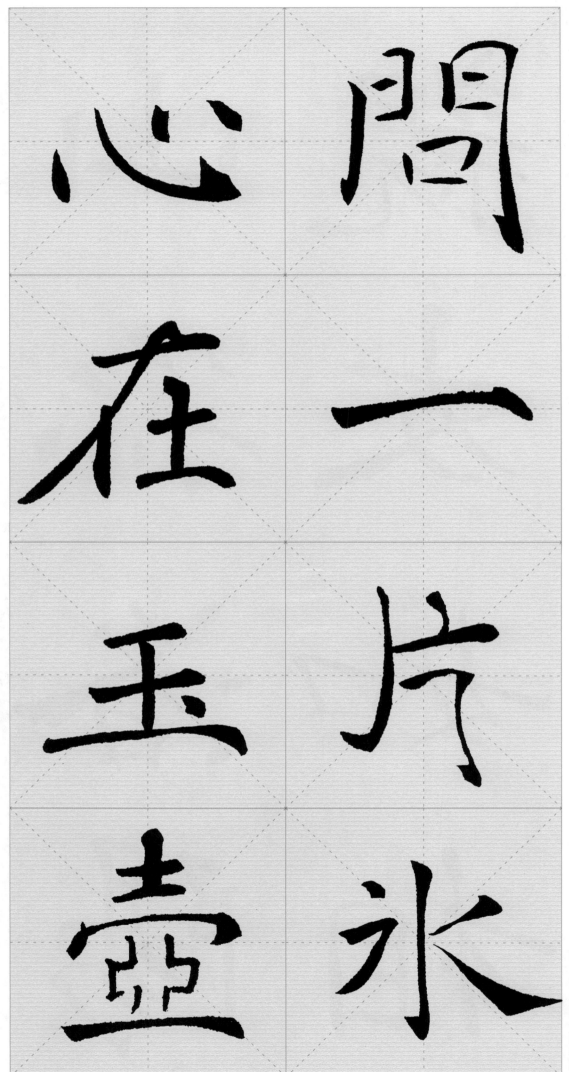

問一片冰

心在玉壺

《江上》（王安石）

江北秋陰
一半開曉
雲含雨卻
低徊青山
繚遠縠無
路忽見千
帆隱映来

宋王安石江上一首
×××書

横披

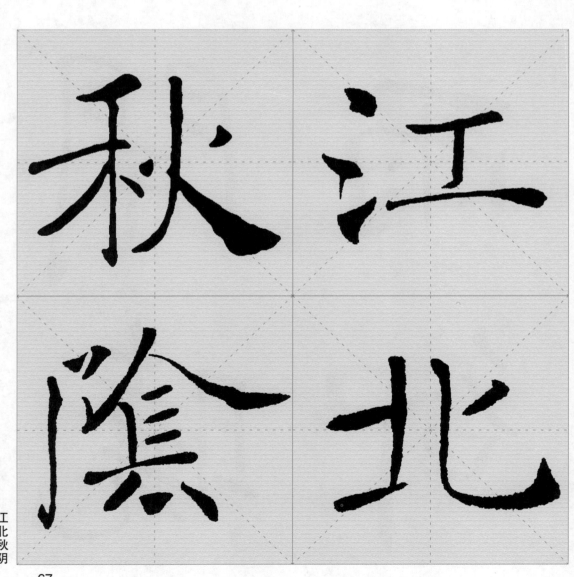

江北秋陰

67

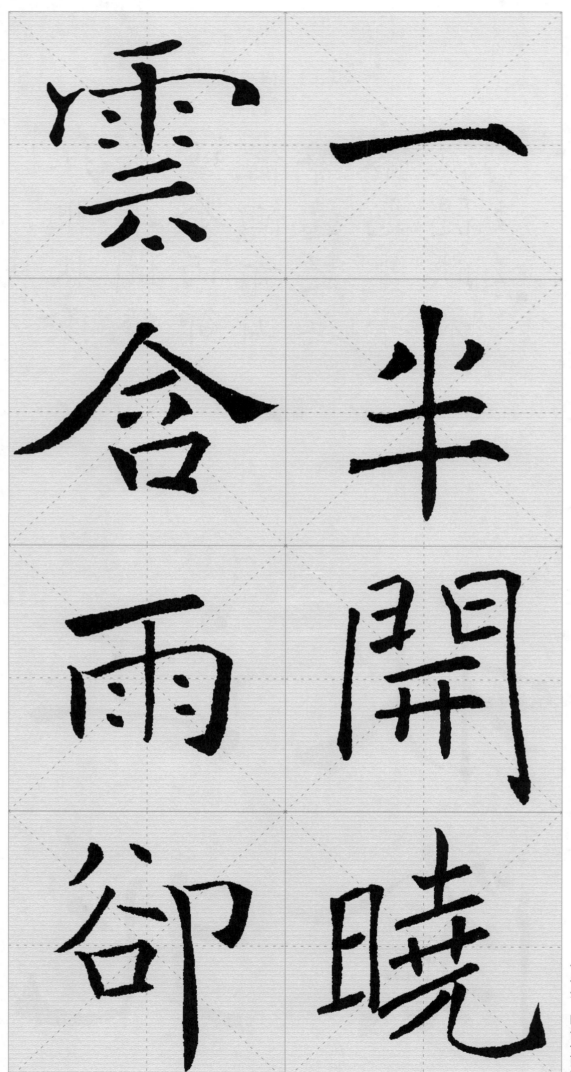

一半開，曉雲含雨却

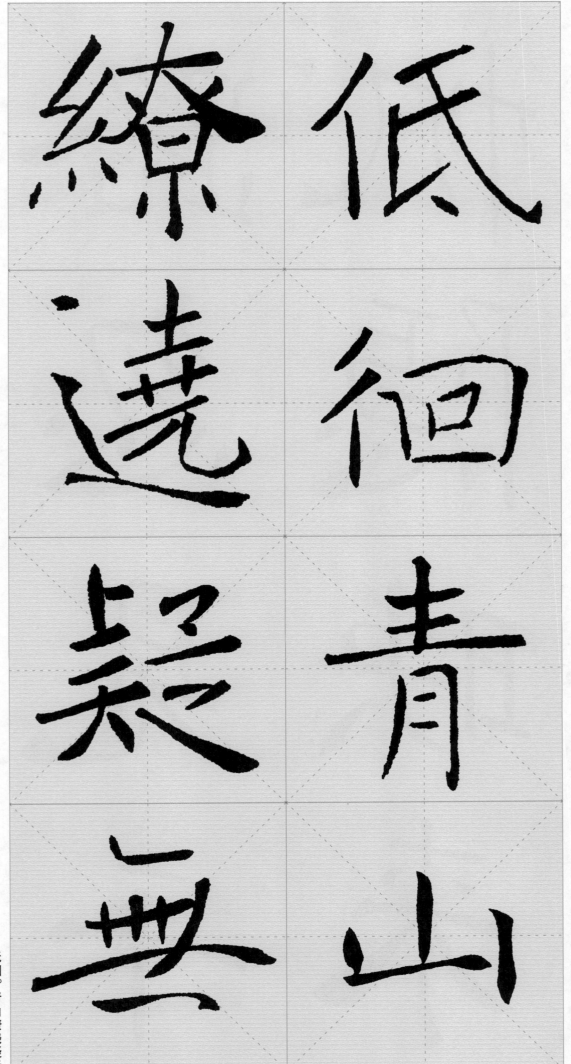

低徊。青山繚繞疑无

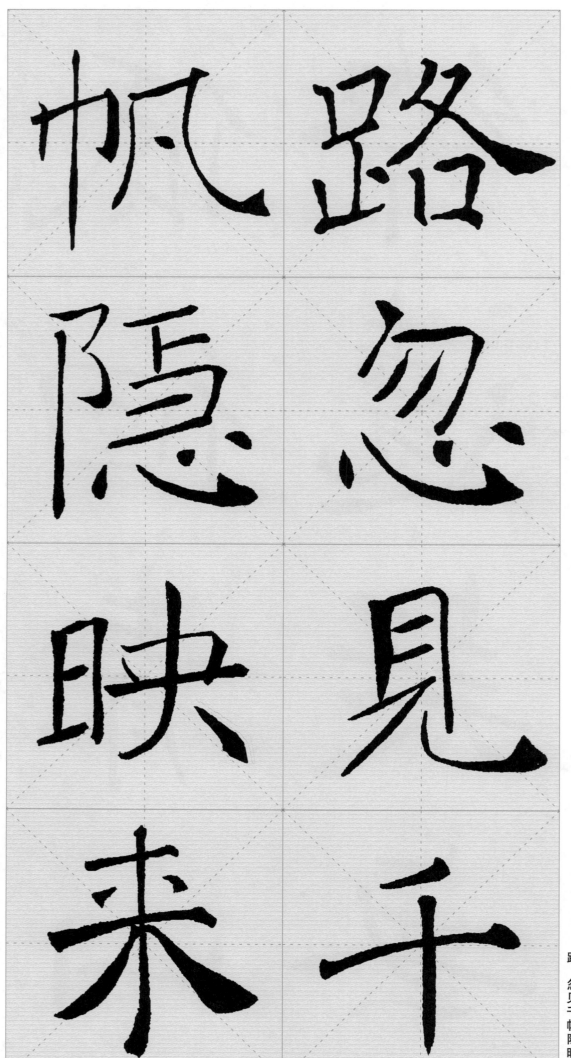

帆 路

隱 忽

映 見

来 千

《抱琴归去图》（唐寅）

抱琴歸去碧山空
一路松聲兩鬢風
神識獨遊天地外
低眉寧肯謁王公

明唐寅題抱琴歸去圖詩一首
×××書

中 堂

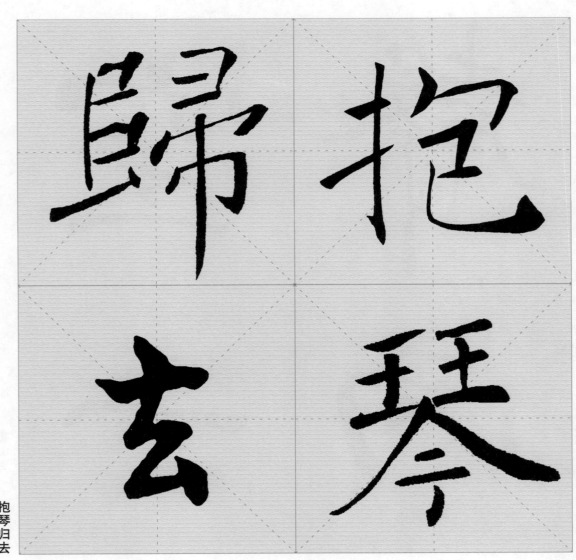

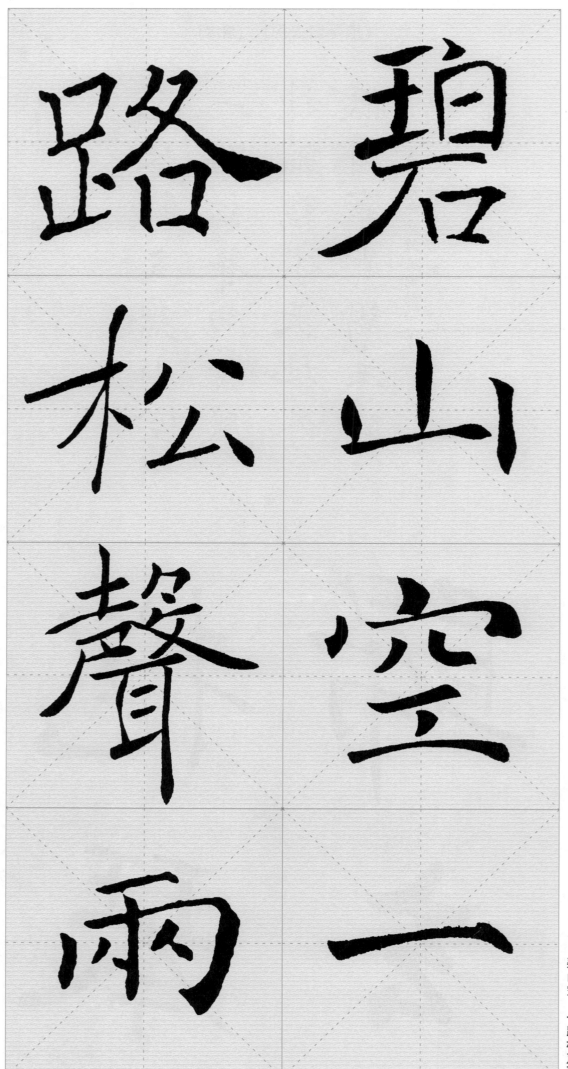

碧山空，一路松声雨

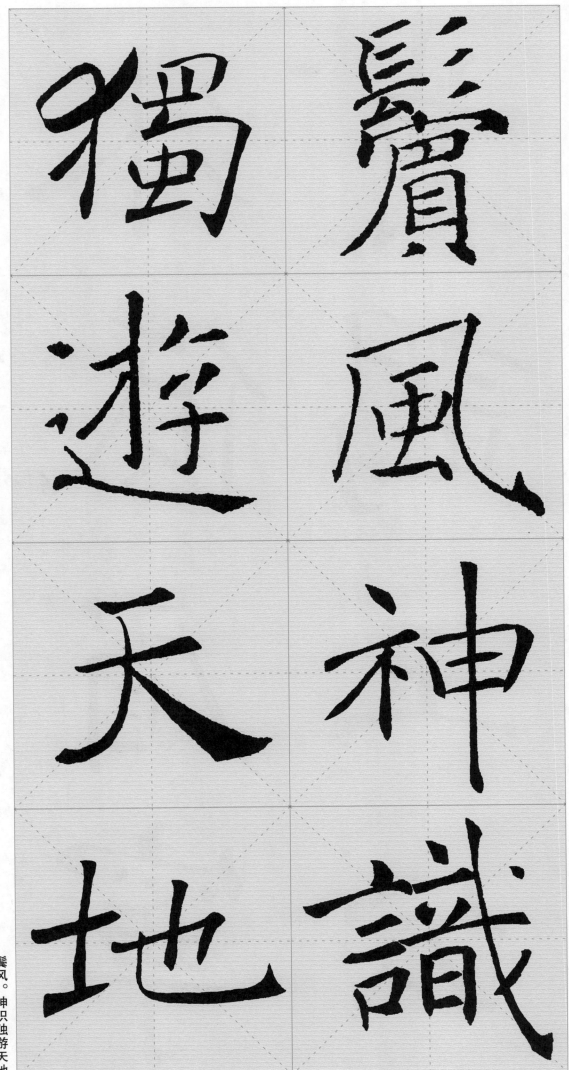

獨鬢

遊風

天神

地識

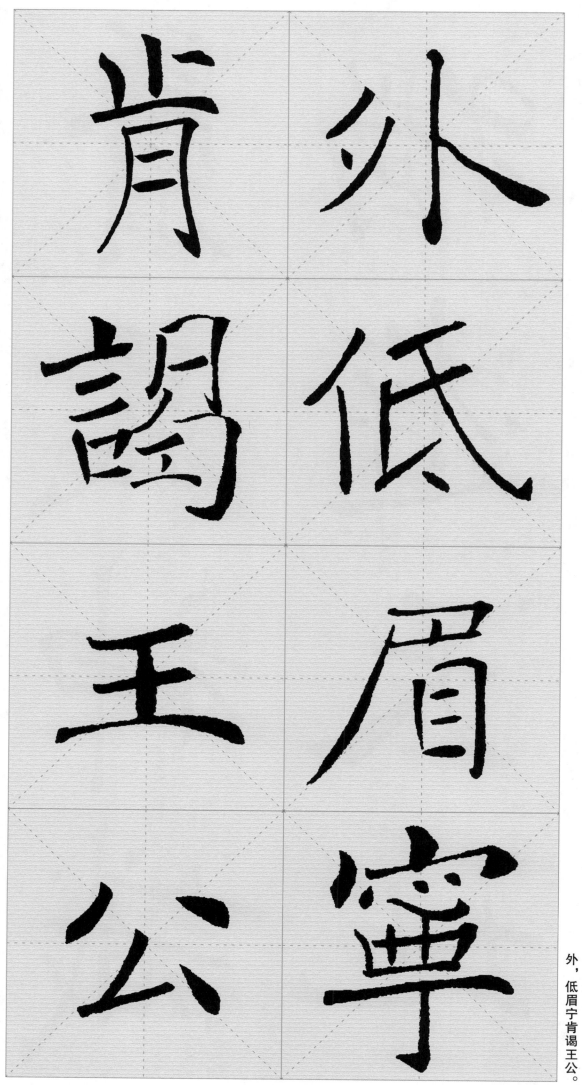

肯外

謁低

主眉

公寧

四十字作品

《听蜀僧濬弹琴》（李白）

蜀僧抱綠綺，西下峨眉峰。
為我一揮手，如聽萬壑松。
客心洗流水，餘響入霜鐘。
不覺碧山暮，秋雲暗幾重。

丙申年夏錄唐李白聽蜀僧濬彈琴詩一首　×××書

中　堂

75

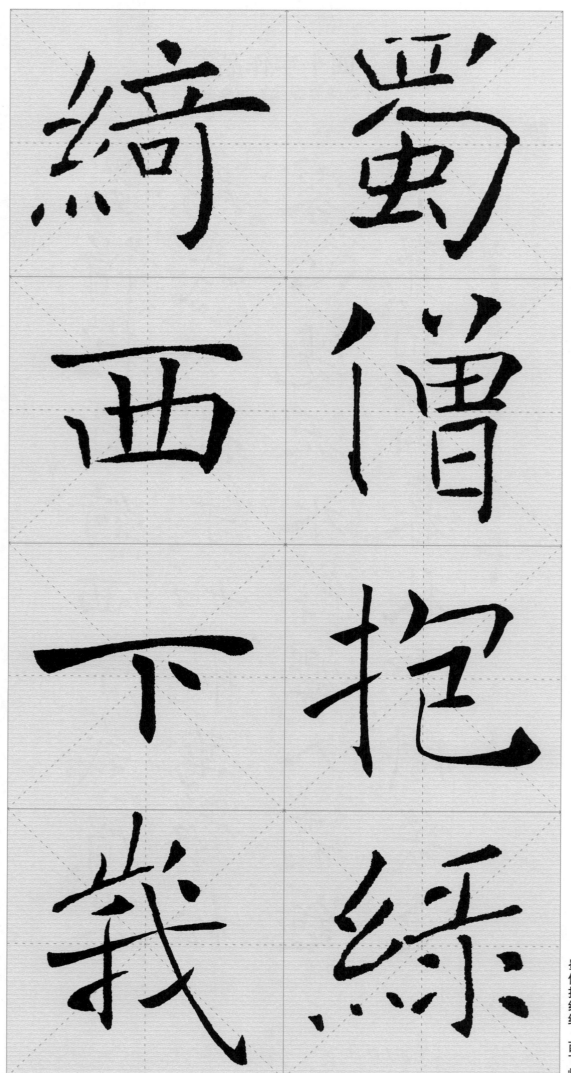

蜀僧抱绿绮，西下峨

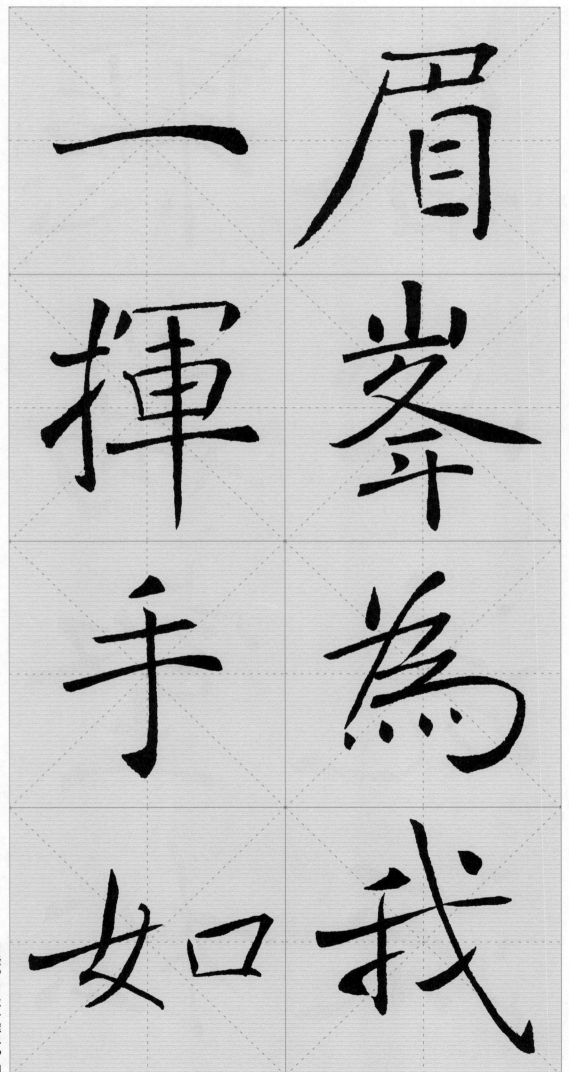

眉

一

揮

峯

手

爲

如

我

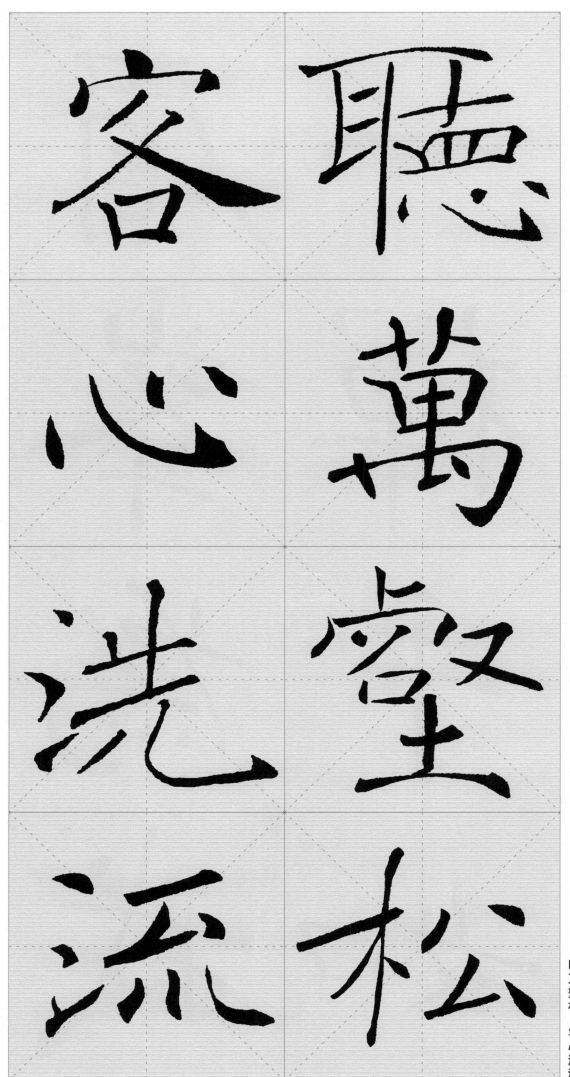

聽萬壑松。客心洗流

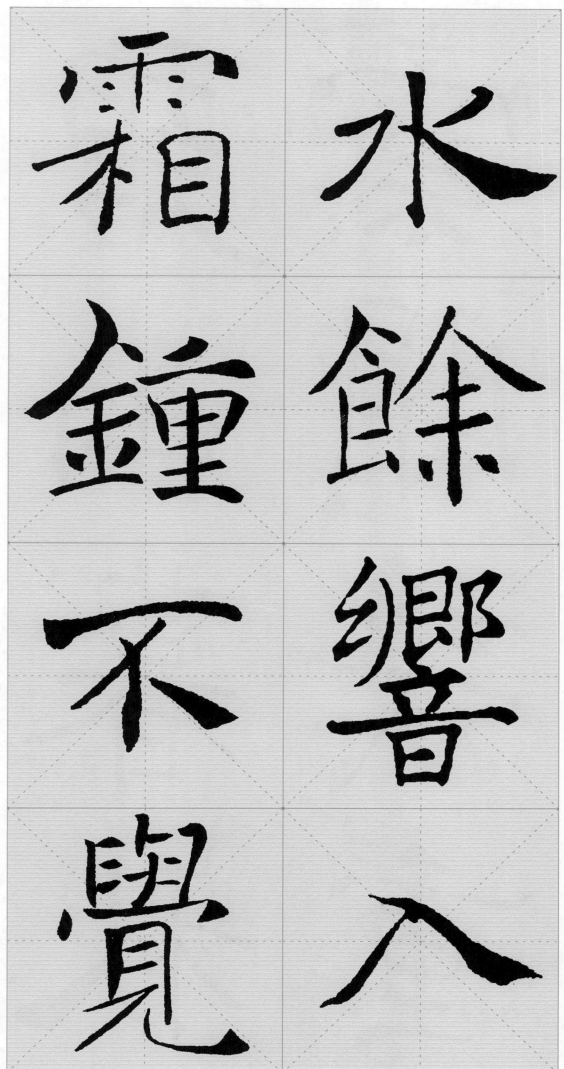

水餘響入

霜鍾不

覺

水，余响入霜钟。不觉

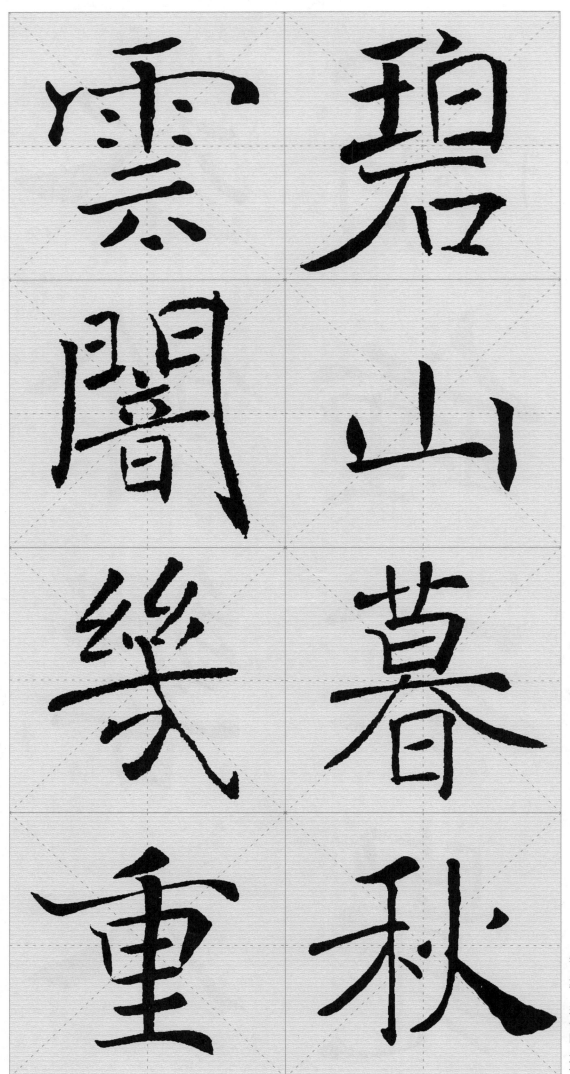

碧山暮

碧山暮，秋云暗几重。